超輕量
Ultralight Backpackin' Tips
153 amazing & inexpensive tips for extremely lightweight camping
登山野營技巧

**10天食物加上裝備
不到12公斤!
153個舒適、安全又便宜
的小訣竅**

Mike Clelland

麥可·克萊蘭——著　林政翰——譯

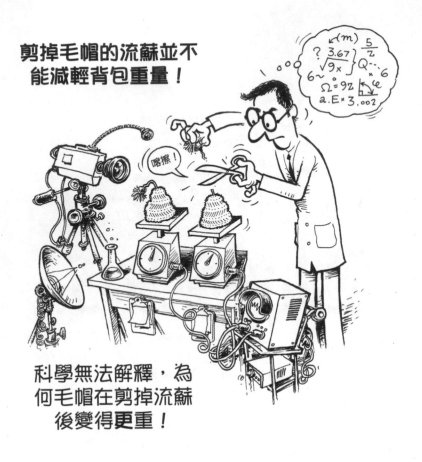

剪掉毛帽的流蘇並不能減輕背包重量！

喀擦！

科學無法解釋，為何毛帽在剪掉流蘇後變得更重！

感謝安德魯‧斯庫卡（Andrew Skurka），希拉‧貝恩斯（Sheila Baynes），萊恩‧喬登（Ryan Jordan），史考特‧克里斯蒂（Scott Christy）萊恩‧哈金斯-卡畢畢（Ryan Hutchins-Cabibi），費爾‧施耐德-潘思（Phil Schneider-Pants），艾力克薩‧凱里森-伯奇（Alexa Callison-Burch），珊妮‧布希（Sunny Bushy），山姆‧哈拉德森（Sam Haraldson），艾倫‧奧班農（Allen O' Bannon），傑米‧杭特（Jamie Hunt），麥克‧馬丁（Mike Martin），唐‧拉迪金（Don Ladigin），格倫‧凡‧佩斯基（Glen Van Peski）與娜塔莎‧賈賽克（Natascha Jatzeck）。

【導讀】
只是因為能背，就背嗎？

<div align="right">易思婷</div>

15年前我剛踏入戶外世界的時候，輕量化就已經蔚為風潮了。那時我在費城唸書，與朋友們最常去露營健行的步道是阿帕拉契山徑，它是美國三大長距離步道中最有人氣的一條，北起緬因州南到喬治亞州，全長約3,500公里。許多人夢想花上3到6個月，一次走完（thru-hikers）。

還記得與朋友走在阿帕拉契山徑時，很容易認出這些全程徒步者，他們的背包很小，食物多半是只要加熱水的乾燥糧，爐頭是用半個可樂鋁罐做成的酒精爐，我捧在手上端詳，連個噴嚏都不敢打，生怕它飛走。但最讓我狐疑的是鞋子，不是傳統的高筒登山鞋，而是輕量的越野跑鞋。他們背上的包袱輕，腳上的負擔少，一路健步如飛，眼光總是向前看，很少往腳下看。

那時我才剛踏進戶外領域，總覺得在岩石路徑多的賓州段，不穿高筒登山鞋一定很容易扭傷腳踝，很納悶他們怎麼可以只穿越野跑鞋？直到多年後才領悟，當負重輕，能掌握自己的步伐，自然不需要笨重的登山鞋。

看多那些人的奇異行為後，因為好奇我上網閱讀輕量化論壇和達人的部落格文章，想了解輕量化究竟是怎麼回事，結果看到的多半是對一克兩克斤斤計較，比如把牙刷斷柄，把牙膏擠出來在太陽下曬乾，切成一段段攜帶等內容。我看完後嗤之以鼻，覺得輕量化就是犧牲舒適度罷了。我當時的行程頂多

四、五天，最初體力較差，確實嫌過包袱重，但幾次下來也就
習慣了，還驕傲自己真能背，何必為了輕量化走極端路線。

後來愛上攀登，先後去爬南北美第一高峰，之後投入技術
性高山攀登，除了野營裝備和食物，還要背大量的攀登裝備，
非常沉重。雖然我比往日更能背了，也因為熱愛攀登而甘願
背，但是屢屢聽到在戶外學校任職多年的同事因為長期負重，
對身體造成極大負擔，需要開刀整治骨盆或膝蓋的故事，心中
逐漸響起警鐘，開始思索是否有必要背這麼重。只是因為自己
能背，願意背，所以就背嗎？

慢慢的，當我前往偏遠山區從事技術性攀登時，會開始審
視裝備，盡量在不少帶關鍵裝備的情況下，減輕重量。我可是
要攀登一輩子的，不能不認真看待因為負重太多而對身體可能
造成的慢性傷害。不過，徹底讓我完整擁抱輕量化還是2017年
秋天從事的一趟山脈穿越旅行。

我與先生Dave Anderson在2017年八月底前往懷俄明州的
風河山野區（Wind River Range），目標是從北到南穿越整個
山區，沿途登頂大陸分水嶺（Continental Divide）上43座有名
字的山峰，包括懷俄明最高峰4,209公尺的Gannett Peak。這些
山峰多數為技術性山峰，北半部多為冰川行進以及冰雪攀，南
半部則多是岩攀。

我們的計畫是穿越，不是單攻，有持續的方向性，必須把
全副裝備帶在身上攀登，不能走輕裝攻頂再原路回去的策略。
輕量化對我們而言非常重要，在技術性的路段，身上輕一分，
對動作的掌握就高一分，安全性也多一分。除了增進移動信
心，也加快行進速度，而在技術性路段上，減少暴露在環境因

子下的時間，即是降低風險，增加安全的不二法門。

　　這次我的確折斷了牙刷，不過沒有到擠出每天的牙膏段曬乾的地步。整個行程我最大的負重量沒有超過12公斤，攀爬技術性路段時，從沒有因為重量而讓我擔心失足，走在較簡單的路段上，更是行進如風。

　　少了擔心，多了輕快，更能從容往前看，而不是往腳下看。我的視野更廣，能更早預期下一步，盤算策略和行進路線，也更有餘裕欣賞壯闊的風景。

　　有沒有犧牲舒適度呢？我們的確因為過度樂觀而少帶了一些食物，但一路上吃得很好，也沒有凍著，每天都能睡個好覺，全程精神奕奕。我們最後走了20天，但從來沒有因為不舒適，而造成精神和體力的過度損耗。這是一趟相當難得、幾乎只被快樂回憶填滿的旅程。

　　我問自己，怎麼沒有更早開始認真看待輕量化？它需要的只不過是事前多一點準備，在短期效應上，讓人更能從容執行和享受行程，多留幾分餘裕應付突發的緊急狀況。長期來看也避免無謂的身體耗損，讓自己能夠長長久久從事熱愛的戶外活動，何樂而不為？

　　所以我很開心見到本書出版，輕量化是在學習理解哪些東西是非必須的，讓自己站在主控的角度，選擇想要背負的重量。也許你這趟上山想要和朋友在星空下喝杯紅酒，促膝談心，那麼了解輕量化的原則，能夠讓你因為減少不需要的重量，除了多帶一瓶紅酒，還能帶上配酒的美味食物。只是別忘了把空酒瓶帶回山下哦，無痕山林才能讓我們永久享受荒野的神奇力量。

　　本文作者為美國戶外領導學校講師、高山嚮導。

目錄

心理準備

決策

裝備

腳

露營

睡眠

水

咖啡

食物

野外食譜

感想

「超輕量登山」
指的是，

在行程開始時，

扣除消耗品
（食物．水及燃料）後，
背包裡所有裝備
總重量必須
低於4.5公斤，
才能稱為超輕量。

10個基本觀念！本書的其他內容，都來自這些非常簡單的元素。

本書旨在提供如何背負極輕的重量有效率行走的聰明方法。極輕量登山有個鮮為人知的小祕密：它非常簡單，尤其是裝備的部分。比較大的挑戰反而是心態。希望本書能平衡這些重要元素。

聚焦在這10個觀念，其餘的技巧便會自然到位。

1. 準備一個秤

這是首要之務，絕對必要。沒有秤就不要開始任何動作，沒有其他替代方案，幫你的裝備秤重是沒得商量的前提。

如果你很想成為極輕量登山者，就得仰賴秤來測量。簡單的電子秤可以精準到公克，知道每項裝備的重量非常重要。

花數百元買一個三公斤的電子秤就夠用了。

2. 最重要的是舒適與安全

　　準備不足就上山很容易受苦，飢寒交迫。你必須讓自己保持溫暖和乾燥，吃得好，並做好應付潛在風險因子的準備。超輕量登山者應該是優雅的，而非充滿壓力。超輕量的挑戰在於，如何以絕對必要的裝備來完成旅程（見技巧28）。

　　急救包是一個很好的例子。不帶急救包上山的人是笨蛋對吧！但哪些是絕對要帶的呢？哪些是可以利用現有裝備改裝呢？帶太多或帶太少之間的界線很模糊。你可以做到背包很輕，同時兼顧舒適和安全（見技巧55）。

3. 仔細評估每一樣東西

　　整本書可以說都在精煉這一個技巧。不要只是把裝備丟進背包，要反覆思考評估每一項裝備，並記錄重量。只有通過這樣嚴格審核程序的裝備才帶上山。在準備每一趟行程時，都要細心思考每一項裝備。

　　經常問自己：不帶這個可以嗎？有更輕的選項嗎？它還有其他功能嗎？我有可以達到同樣功能的其他裝備嗎？

　　一根營釘可以在起風時保持外帳不被吹走，也可以作為很棒的貓鏟，是多功能的裝備。

關於每一項裝備的每一個決定

好　　　不要

都要非常仔細。秤重、修剪、再次秤重。做出是否帶上山的決定。如果可以不帶，就不要放進背包。

4. 自製裝備，而且最好來自垃圾堆

用自己設計製作的裝備上山使用超有趣。從垃圾堆中打撈上來的，常常是最輕也最簡單的裝備。不起眼的保特瓶是最輕且免費的水瓶（見技巧102）。從垃圾堆撈出來的小鋁罐可以做成很有效率的超輕量酒精爐（見技巧120）。

很棒的
超輕量
資源

大家都認為超輕量裝備很昂貴，這實在是個迷思（見技巧30）。當然有少數裝備你可以花錢買品質，例如鈦合金鍋具。不過，能不能用空啤酒罐當鍋具呢？

5. 當怪咖很OK

怪咖

我自己就是個怪咖。我喜歡解決所有可能影響背包重量的細節。我鼓勵你深入挖掘自己內在的狂熱。就算糾纏在10公克的重量也無妨，我鼓勵這樣的態度！我很享受在山上使用自己仔細DIY的裝備。

　　我完全理解這有多麼像個學究，也承認自己就是個狂熱的怪咖。但真的很好玩，這是最重要的。對於身在一群身材很好的男士之中，穿著自製雨裙讓我非常驕傲。

6. 每次登山都嘗試某樣新東西

　　不要以現狀自滿，你應該不斷朝更有效率、更舒適、更輕的目標前進。永遠都會有更新、更有趣的東西或技巧可以嘗試。每一次上山都要自我挑戰。即使這次的新嘗試沒有達到預期的效果，那又如何！你已經獲得有價值的經驗了。每次都要有新的嘗試，**每一次**！

7. 少帶一點

　　減輕重量最簡單的方式就是不要放進背包。沒錯，不要帶上山，但這其實比你想像的還難。可能有一項（或是很多項）裝備你每次都會帶，已經習慣性地放進背包。一定要不斷質疑自己：是否落入舊有模式？

　　拿起每一項想要帶上山的裝備，誠實質問自己：可以不帶它嗎？

　　答案只有**可以不帶**或是**不能不帶**。沒有灰色地帶。

8. 分辨「想要」和「需要」

　　需要的東西真的不多。食物、水、氧氣是必要的。溫暖、舒適與寧靜的心也是。但我們都太容易被**想要**的東西所左右，

特別是我自己！

有些裝備，例如背包是必備的。但帳篷呢，是**想要**還是**需要**？二者是完全不同的，但很難區分。一個你想要的東西，能用一個真正必要的東西來取代嗎？有其他更輕、更便宜、更簡單或多功能的選擇嗎？可以不用它嗎？從背包中取出帳篷，改用外帳代替並不難，但這決定很容易就被情感所打敗。

我很喜歡某把漂亮的刀子，我真的很想帶這個設計很棒（也很昂貴）的玩具。這種時候，就應該從超輕量角度好好斟酌。你是否被催眠、相信自己需要一把刀，然而其實只是你想要一把刀？（見技巧53）

我發現一片3公克、樸實的單邊剃刀，解決了我在山上對鋒利物的需求。所以我把漂亮的刀放在家裡，感覺真棒！

9. 剪掉東西

寶特瓶的蓋子下通常有個小塑膠環，你一旦開瓶，這塊塑膠就沒有用處了。用小型鋼索剪或指甲刀剪掉它。雖然省下的重量微不足道，但這更多是心態的轉變。把心思放在看似無關緊要的東西上，其實是在向上提升自己的整體標準。這種心態轉變是關鍵。

拿起剪刀盡量修剪裝備，然後再次秤重。修剪這些小東西，能強

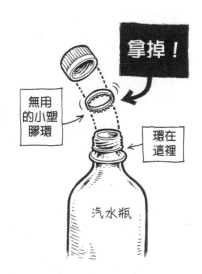

拿掉！

無用的小塑膠環

環在這裡

汽水瓶

化你的目標。你的背包無論品牌或型號，一定都有可以剪掉的東西（見技巧62）。

10. 記錄裝備

可以記在紙上，也可以用電腦記錄（見技巧18）。

沒錯，每一項裝備都要秤重，並且把數字寫下來。這聽起來很怪咖，但能幫你做到只帶真正需要的東西。儘管用筆把數字寫在每一項裝備上。

秤重這個簡單的動作可以讓你下定決心，讓你好好思考每一項裝備。記錄總重量，並為每一項裝備加上一欄「為什麼」，如果回答不出來，就不要帶了！

11.瞭解專有名詞

以下是本書會用到的詞彙。

傳統：基礎重量超過9公斤，總重量通常超過16公斤。

輕量：基礎重量低於9公斤。只要花一點心思就能做到。

超輕量：在輕量化登山社群中，超輕量一詞有具體定義。意味著基礎重量**低於**4.5公斤，也就是背包內所有東西，扣除掉消耗品及登山時穿在身上的重量，必須少於4.5公斤。這聽起來

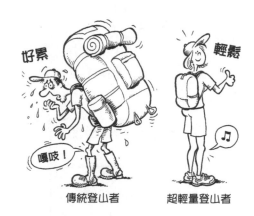

好累　嘎吱！　傳統登山者　輕鬆　超輕量登山者

好像很困難，但只要付出一些努力就可以做到。有一連串技術可以幫助你達成，但是心態的調整比技術更關鍵。

超級輕量：基礎重量低於2.27公斤。這是狂熱者的領域，可以經由幾項關鍵裝備與更仔細的心態調整來達成（見技巧39）。

三大系統：背包、睡眠系統、遮蔽系統（見技巧15）。都是最重的裝備（或系統）。

PPPPD：每天每人每磅的縮寫，通常用來計算食物。另一個相似的縮寫是PPPD，代表每人每天。這是用來計算燃料與分配量的速記工具。

多功能：有些裝備具有二種功能，你就可以從背包拿出至少一個不需要的裝備。例如頭蚊網對折後就是超級輕量的收納袋，三折後可以變為咖啡濾網。

基礎重量：背包本身的重量，加上行程中重量不會改變之裝備總重量。不包括消耗品和穿在身上的衣物。

消耗品：任何在行程中會被用掉的都算，不管是被吃掉、喝掉、燃燒或塗抹在臉上。要記錄食物、水及燃料的重量。防曬乳和清潔乳的重量很難精準量測，所以經常被忽略。

背包重量：基礎重量加上消耗品。出發時在登山口打包好的重量，這個數字很重要。你很有可能會被其他輕量化登山同好詢問：「你的背包重量是多少？」

穿著重量：這是指整天穿在身上的衣物總重量，包含鞋子、襪子、太陽眼鏡、手錶和帽子。這個數字很難精確，涉及你的習慣與選擇，也會隨著天氣與環境而不同。

皮膚以外的重量：任何帶上山的東西都算在這個重量裡面，也就是基礎重量、消耗品和穿著裝備的加總。這是連怪咖都很少用的技術數字。

超輕量登山者的標準算式：

基礎重量
（＋）
消耗品
（＝）
背包重量
（＋）
穿著重量
（＝）
皮膚以外的重量

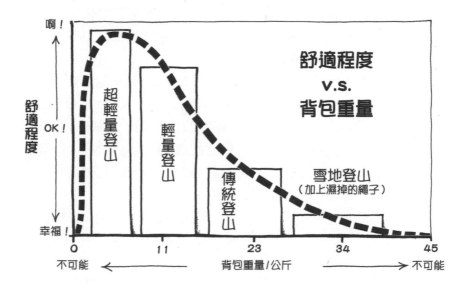

12. 示範行程

　　為了理解方便，本書將以一個示範行程為基礎。除非另外註記，我將會把所有技巧都應用在這個示範行程上。這是個獨攀行程，任何列舉出來的裝備都是必須自行背負的重量，沒有隊友分攤（見技巧23）。最重要的是，這是一次超輕量的體驗，基礎重量低於4.5公斤。

- 天數：10天。
- 獨攀。
- 三季。
- 困難的行程。

　　示範行程是一趟10天的旅程。這是很理想的長度，因為10天食物的重量還在你能背負的範圍內，計算起來也方便。這是不用額外考量變數的示範行程。

　　我們假想這是一趟穿越風河山野區的行程。此區夏季白天氣溫高達32度，晚上則會降到零度以下，可能會下雨。這趟行程不只會走在步道上，也有離開步道的高強度路段。我們的目標是每天推進24公里，全程海拔最高達3,657公尺，這需要耗費些體力。要帶足糧食，並自己野炊。我們的目標是完成行程，並沒有要打破什麼速度紀錄。

　　由於要背10天的食物，第一天的背包肯定不輕。任何多於10天的行程，你可能就得計畫中途的食物補給點，通常每5天左右安排一次補給。

　　聽起來太困難嗎（見技巧38）？如果你正在計畫一趟過夜行程，那你的基礎重量跟這趟10天的示範行程是一樣的，只是消耗品多了10天份，其他東西基本上沒有差異。

13. 買一本唐‧拉迪金的《輕起來》(*Get Lighten Up!*)

　　沒有嘗試過輕量化的人一開始可能會提心吊膽。這本書用簡單且直接的方式，解釋如何在不犧牲必要的舒適與安全下，減輕重量。

　　這本輕薄小書的內容直接，沒有死硬的規則或嚴厲的教條。唐是個狂熱分子，但從不說教。

　　建議也買一本《艾倫與麥可很酷的登山健行指南》(*Allen &*

Mike's Really Cool Backpacking
Book）。書中有很多的實
用資訊，涵蓋地圖、定
位、有熊國野營、急救、
環境倫理、衛生、渡溪與
其他許多主題。

14. 不推薦裝備

市場上每天都有新裝
備，但本書會盡可能地避
免介紹任何裝備。裝備會
停產，店家有變動，新裝
備很快會勝過現在的好裝備。如果我真的寫出這些裝備，這本
書可能在幾年後，或甚至幾個月後就失去價值。

本書將會把心力放在技巧，以及特定裝備的建議重量上。
這本書想要誘發你的熱情，但你還是需要自己研發，決定合適
自己的裝備。

15. 三大系統

三大系統是輕量化社群用來描述佔據大部分基礎重量的名
稱，是由一系列裝備所組成的系統。三大系統在加上炊事裝備
和消耗品之後，實際上是四大系統：

1. 背包系統
2. 遮蔽系統
3. 睡眠系統
4. 炊事系統（包含食物及燃料）

注意：先處理最重的裝備。在成功減輕重量之前，別費心計較牙刷裁半的重量。

16. 千萬別說「這只有幾公克而已」

別說「這只有幾公克而已」，連想都不要想。你必須知道實際的公克數。也不要指著某樣東西說「這真的很輕」，更千萬別說「這根本沒什麼重量」。東西肯定都是有重量的。

幾十公克很多。如果你從背包找出八個56.5公克可以不帶上山的東西，那就是452公克，這就差很多了。

不要猜測物品的重量，要知道確切的公克數。向世界宣告：「CLIF能量棒是68公克，它是重要且有用的食物！」超輕量登山是一個不斷修正與減少的賽局。如果你用CLIF能量棒來量化，你可以說「每留下68公克的物品，我就可以多帶一根CLIF能量棒」。

17. 絕對不要猜測物品的重量

　　你是否曾經兩手各拿一樣東西，然後上下晃動，試圖評估哪樣東西比較輕？我從經驗知道這樣做沒有用，只有把東西放在秤上面，才是知道重量的**唯一**方式。

　　如果你要在二個類似物品中選一個，就用秤。假設你有二頂帽子，一頂超級可愛，拍照很好看，另一頂很素。把二頂帽子放到秤上面，選比較輕的那一頂，即使只有相差三公克。

　　如果你**每次**都選擇最輕的物品，你就**每次**都能減少重量。讓秤來決定就好，非常簡單。

18. 做一張裝備表單

超輕量登山者以前會用三孔檔案夾，一項一項列出裝備並寫下重量。現在他們都用電子表格了（見技巧10）。

類別	項目	備註	重量（公克）
穿著的裝備	鞋子	輕量登山者、化學合成材質	896
	登山襪	短筒、超薄	17
	綁腿	灰姑娘萊卡布料	31
	登山褲	快乾尼龍	329
	尼龍短跑褲	簡單、無內褲	99
	短袖排汗衣	羊毛	122
	長袖連帽衣	化學纖維	213
	遮陽帽	寬邊	88
	太陽眼鏡	有固定帶	34
			1,829

在電腦上仔細計畫，勇敢減去所有不影響安全與舒適的裝備。接著，把表單列印出來，用它作為裝備檢查表。如果你的數字完全正確，打包好的背包就會符合表單上的公克數。

本書接近最後，有一張每項裝備的完全分解表（見技巧61）。請注意，這份細目表單跟簡要的表單並不相配。

10天的獨攀行程

類別	項目	重量（公克）
消耗品	酒精燃料	454
	食物每天635.6公克×10天	6,356

10 天行程	消耗品共計	6,810

	（a）基礎重量 （b）消耗品 （a）＋（b）＝（c）	3,632 6,906
共計：	（c）背包重量	10,538

一夜的獨攀行程

大部分數字跟上面一樣，只有消耗品有變化。

消耗品	酒精燃料 食物每天 635.6 公克 ×1 天	45 635
一夜行程	消耗品共計	680
共計：	（c）背包重量	4,312

注意：資料中並沒有包含水的重量（每公升998公克）。

類別	項目	備註	重量（公克）
攜帶的衣物	保暖羽毛衣 雨衣 雨裙 長內褲 風衣 保暖帽 額外登山襪	Montbell 內層夾克 防水 自製 化學纖維 GoLite 縫上頭燈 超薄	224 201 57 130 94 48 17
背負	背包 背包內袋 收納袋（A） 收納袋（B）	GoLite JAM（修剪過） 塑膠壓縮袋 裝食物 裝炊具	482 62 17 8

炊事器材	鈦杯	炊煮＆食器	48
	杯蓋（自製）	錫箔	6
	舒適（自製）	保溫泡綿墊	6
	湯匙	鈦金屬	8
	爐子（自製）	貓罐頭罐	6
	燃料罐（1升）	Platypus 附噴嘴蓋	26
	擋風板（自製）	鋁箔	6
	鍋夾	Trangia 鍋夾	17
	打火機	迷你（小可愛）	11
外帳	二人外帳	附營繩	278
	鈦營釘（11 支）	以泰維克信封袋裝	91
	用樹枝	沒有重量	0
睡眠	睡袋被	GoLite 羽毛	539
	睡墊	充氣半身睡墊	227
	露宿袋	透氣的品牌	167
	強盜帽	化學纖維	51
	睡襪	短筒羊毛混紡	37
	手套內套	薄化學纖維	31
	枕頭	以密保諾自製	51
必要	大水瓶	1 公升汽水寶特瓶	43
	小水瓶	500c.c. 水瓶	17
	頭巾（棉）	修剪過	11
	相機	數位相機含盒子	173
	頭蚊網	雙摺當作收納袋	11
	地圖	以密保諾裝	71
	急救包	以密保諾裝	74
	修補包	以密保諾裝	51
	防熊吊掛包	13.7 公尺細繩	62
	防熊噴霧劑 *（374 公克）*	*不計入重量*	*0*

小東西	水處理藥劑	重新包裝 Aqua-Mira	34
	Hydropel（腳）	重新包裝	8
	牙刷	鋸掉把手	6
	牙膏粒	放入密保諾小袋中	8
	火柴	放入密保諾小袋中	6
	肥皂	重新包裝	20
	洗手乳	重新包裝	20
	單鋒剃刀片	用紙板裝	3
	護唇膏	Burt's Bee（奢侈品）	8
	防曬乳	重新包裝	23
	小指北針	跟地圖一起攜帶	31
	密保諾冷凍袋	裝所有的小東西	6
		基礎重量	3,632

19. 別帶，就沒有重量

這是本書中我最喜歡的技巧。輕量化登山者為了省下一些重量，會修剪裝備。但有一個非常簡單的方式可以將一些裝備的重量降低到最低，降到沒有重量，那就是：不帶。

只有極少數裝備是絕對必要的。哪些可以不帶呢（見技巧8）？有些裝備在傳統登山者眼中是必要裝備，但在極輕快登山者眼中並不是，被稱為「營地鞋」的第二雙鞋子（或涼鞋）就是一例。其他還有睡袋壓縮袋、吸管、睡袋內套、貓鏟以及衛生紙——這些裝備現在的重量都是零了！

20. 沒有「以防萬一」這件事

傳統登山者只是把東西都放進背包，盲目地宣稱，「我帶

這個只是以防萬一！」我不確定實際上的意思。超輕量背包裡並沒有「以防萬一」的裝備，如果你要帶著它，一定有個好理由。有些裝備是絕對必要的，像是急救包、修補包以及（在有熊國）防熊噴劑。如果一切順利，這些裝備都用不上。但這些都不是「以防萬一」，它們都是攸關安全的重要裝備。

如果你要為北洛磯山脈行程擬定策略，你需要注意的是連夏季都可能下雪的情況。你不需要「多」帶一件羽絨衣以防下雪，而應該小心準備你的裝備，知道你可能會在雪地中行進並紮營。有幾年的夏天，我以極輕快裝備應付夏天的降雪，完全沒有問題。我的確需要檢視常規裝備（取消大太陽下的午睡），但沒什麼大調整。有些簡單的技巧會有幫助，例如在腳上套塑膠袋（見技巧89）。

要針對預期的極端溫度做好保暖準備（見技巧3）。我很看重在山上讓身體保持溫暖的重要性，我會依據真實的保暖需求選擇衣物。不論天氣如何，你的裝備表要能保證你的舒適。

不過，如果你說，「要是溫度比我預期的還要低，我可以靠仰臥起坐應付！」那也完全沒問題。與其放進一件額外的裝備，你也可以依靠心理裝備。

21. 以系統來思考

裝備不應該單獨使用；每一項裝備都是系統的一部分。我沒有炊事裝備，我有一套炊事系統。遮蔽和打包也一樣，這些都會重疊，因為有些裝備有多種用途。

例如：示範行程的睡眠系統包含了睡袋被（sleeping

炊事系統

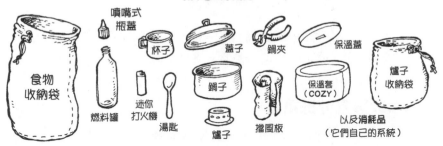

quilt）、睡墊、露宿袋、枕頭、睡襪、背包（在我的腿下面）、地圖（在我下面）、修補包（在我下面）、急救包（在我下面），以及雨裙（在我下面）。

　　系統也包含多數衣物：登山褲、尼龍跑鞋、短袖排汗衫、長袖連帽衣、保暖夾克、雨衣、貼身長褲、風衣、保暖帽（連頭燈）、薄手套，以及頭巾。

　　我可以帶一顆比較保暖的輕量睡袋被，以交換不帶保暖外套嗎？這個系統要求我多想一些，並一直走到（保持溫暖）要道晚安之前才停止。

22. 學習縫紉

　　極輕快登山者會修改裝備（見技巧9），這意味著擁抱你內在的裁縫魂。謹慎使用針線可以解決很多事。我有一個小鞋盒，裝著我修改中的裝備，內有剪刀、剃刀片、多種膠、打火機（用於尼龍修剪處）、布料貼布、鋼索剪、尖嘴鉗、薄扁

帶、細繩、牙線（最強韌的線），以及縫紉包（包含我喜歡的一堆大又粗的針）。

我發現我跟發明裝備的人一樣聰明，所以只要看到我可以改善的部分（修改、修正、調整、修補、拿掉），我會直接動手。

23. 隊友分攤重量

絕大多數的極輕快狂熱者喜愛獨享山林。在山林間獨處能體驗到非常真實的神祕美感。但是與好友一起待在野外，也是生命中的美好經驗。

如果你跟隊友一起上山，因為有些裝備可以共享，背包的重量會降低，即使只降低一點點。當你在製作裝備表時，標記這些裝備，例如炊事器材、外帳、急救包、修補包、燃料、剃刀片、防熊吊繩、相機、防曬乳、防蚊液、地圖、指北針、淨水劑與牙膏。把所有可以分享的裝備重量加總後除以二，再加到個人裝備的重量上。

在電腦上平分重量很容易，但請做好心理準備：事實上，你大概很難公平地分攤重量。不過，誰會在意呢？只要知道總重量有減輕就夠啦。

如果你跟朋友一起上山，那可能是這位傳統登山者第一次的輕量登山行程。這個經驗對雙方可能都是非常有價值的。我請求你嚴肅看待你的責任。你可能會改變某個人固有的價值觀（見技巧43）。

不論隊伍是二人或是更多，你都要對團體決策與妥協有所準備（見技巧47）。

24. 人為因素

當你說出,「但我每次都會帶這個啊。」警鈴就該作響!
要注意,我們不是機器人。某種程度而言,我們不過是一堆錯
雜的迴圈與不合邏輯的電路,被鍵入設定好的程序與習慣。人
類是工具的使用者,會緊抱著物品與想法。戶外專業人士用人
為因素這詞,來表示情感在判斷與決策時所扮演的角色。

當我想像登山者的形象時,我會畫軍人風格的帆布帳篷搭
配營火。這是根植在我們腦中,代表山野活動的形象,對嗎?
但它其實只是腦中的印象,並不代表實際情況。

超輕量登山跟我們印象中的傳統登山不同,從實際經驗中
體會才會更有收穫。當我能夠把某些東西留在家裡時,我更能
深刻體會在山裡自由的感覺(見技巧8)。

25. 感謝野外

為什麼我們要走進山裡?原因可能很難說清楚。不過對我
而言,這個需求很真實。

我們經常得在日常生活中對付一堆不健康的影響。我感覺
這些讓我碰觸不到真實的自我。有時這讓我感覺受到威脅,像
是在無人認同的真空狀態邊緣搖搖欲墜。但是當我走進山裡,
我能暫時從這些影響中得到自由。

我小心翼翼地觀察我在山裡體會到的快樂。我曾經在山上
自我檢測,試圖找出什麼東西讓我快樂。我發現,我擁有的東
西跟我的快樂並沒有關聯。我當然需要吃東西和保持身體溫
暖,但我並不需要太多東西便能滿足需求。

　　當我擁有越少，我感到越快樂。我擁有一些昂貴的登山裝備，我意識到自己內在那位虛偽的消費者。我盡可能使用自製裝備，這些裝備讓我有深刻的滿足感。

　　山野是個謎樣的詞，我想要盡情地吸收與享受，感謝它給予的一切。

　　背著傳統大背包讓我在結束一天的行程時脾氣暴躁，影響我欣賞周遭環境的專注力。背上輕量背包，我的心情也輕鬆起來。我挺直背脊環顧四周，看見更多。我在山上講更多故事、唱更多歌、聽出更多聲音，也更常笑。背上的負擔少了，但心靈豐富了。若再加上一位好友，這樣的經驗能讓人煥然一新。

26. 照顧好裝備

　　這是一項技巧，就像在大風中搭外帳或看地圖，需要磨練以臻完美。

　　曾經有抱持懷疑態度的傳統登山者嘲笑我的超輕量裝備，告訴我這些裝備太單薄了，無法承受強風吹襲。但那不是事實。我用了一個非常簡單的方法，來維護並避免不必要的損傷，那就是：我很小心。

　　傳統登山者有一整個Codura、彈道尼龍與鋼鐵的兵工廠，可以丟下背包，然後直接坐在上面。超輕量裝備不能這麼做。

　　我必須熟悉裝備，以及它們的極限，並確保自己謹慎以待。我不會坐在背包上面。

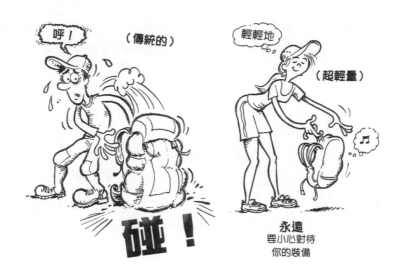

呼！ （傳統的） 輕輕地 （超輕量）

碰！

永遠
要小心對待
你的裝備

27. 別遺漏任何東西

如果你帶它上山，它就是重要的。

把裝備降到最低限度，代表你沒有多少空間可以承受失去裝備。如果不是絕對必要的東西，你應該已經把它留在家裡了。

超輕量系統沒有冗餘，每一項裝備都是必要的，丟失任何一項，都會導致嚴重後果。不

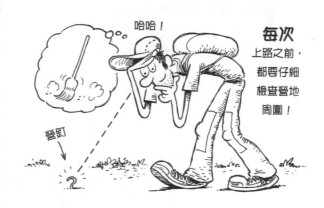

哈哈！

每次
上路之前，
都要仔細
檢查營地
周圍！

營釘

2

要把裝備掛在背包外，或夜裡把太陽眼鏡掛在樹上，在風大的時候看好睡墊。每次休息後或打包好要離開之前，都要仔細檢查周遭。

28. 定義成功

　　任何人都可能因為背著輕量背包而受苦。重點在於持續成長並享受過程。規畫時謹記：保持溫暖、睡得舒適、吃令人滿足且有能量的食物、不要太精簡急救包和修補包這類安全裝備。簡言之，任何一趟行程都要謹慎考慮以下四個重點：

- 保暖
- 舒適
- 吃得好
- 安全

如果你不確保這四點，最終將以不開心收場。

　　在任何時候，當有問題產生，都要回到上述原則來檢視。例如，傳統登山者之所以帶水袋，只是為了把水帶到營地，但是你可以在水邊炊事。我會建議把水袋留在家裡，改為多帶一件保暖層。那件保暖層可以確保你的溫暖與舒適，水袋就只是方便而已（見技巧2）。

29. 從錯誤中學習

　　好吧，或許用「錯誤」這個詞太嚴厲。幾乎每一位輕量登山者都是從傳統登山者開始的，輕量化的過程經常充滿情緒與

挫折，不過，任何聰明的登山者都會漸漸嘗試少帶一些東西上山。

在超輕量的範疇內犯錯是完全沒問題的。我常常犯錯，因為我熱切地想在經常搞砸的事情上，嘗試新的東西和作法（見技巧6）。但我有時會成功，那些修補裝備與修正想法的機會是樂趣來源。

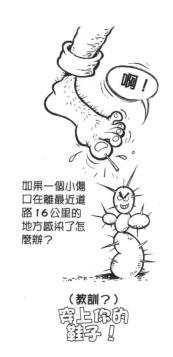

如果一個小傷口在離最近道路16公里的地方感染了怎麼辦？

（教訓？）
穿上你的鞋子！

30. 超輕量裝備比較貴嗎？

鈦杯比塑膠杯貴，但僅此而已。很多人認為輕量登山裝備都貴得嚇人，這實在是個迷思。

你需要帶上山的東西越少（見技巧7），花的錢自然越少。

有些超輕量裝備跟傳統裝備比較起來超級便宜。例如，用貓罐頭自製爐子，用鋁箔自製擋風板，用寶特瓶裝酒精膏。這些都可以從你家廚房或是垃圾堆中蒐集得來，不用花錢。

很多超輕量登山者有闊氣的鈦鍋，但鋁鍋的重量差不多，價格卻低很多。最輕的鍋具則是剪掉蓋子的啤酒罐，免費。

31. 營地的意義

　　理論上，如果要提高行進的效率，睡覺和走路之間應該只有幾分鐘而已。如果你在步道上炊事（見技巧70），就可以一直走到睡覺前並快速爬進睡袋，隔天早上直接滾出睡袋，開始走路。以這樣的策略而言，紮營其實沒什麼意義。

　　但如果你想要在一天結束後（以及隔天早上）找個漂亮的地方放鬆，代表你會在某處多花幾個小時。這是傳統的過夜形式，這個晚餐／睡覺／早餐的發懶區被稱為營地。

　　如果這是你的招牌過夜形式，我請你重新思考你的標準作業流程（見技巧24），不需要把時間都花在同一個地方。營地是很漂亮，但以極輕快背包在山野中行進，你也可以在路途中盡情享受那份美麗。

　　傳統登山者只有在到達營地，卸下令人癱瘓的背包後才能找到舒適，極輕快登山者是在步道上找到舒適。

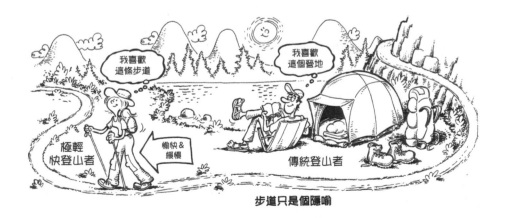

步道只是個隱喻

32. 心在路程中（一個簡單的練習）

　　停下來，專心欣賞美麗的花朵，把注意力放在花上面。不要想，只要感受，把花放入覺知裡。

　　花跟土地相連結，也跟天空相連結，花的生命依賴這兩者。這朵花連結到土地中無法想像的微小礦物質與營養，也連結到山裡廣大無垠的光譜中。它連結到昨天落下的雨滴，與明日造訪的蜜蜂，也連結到同一塊土地上所有其他的花。有些花才剛發芽，有些花則已枯萎。它跟時間相連結，曾經是種子，很快地枯萎死亡，回到土中。

　　花也跟你相連結，只要你全神貫注，便可以與花溝通。你會感受到花的平靜，於是你也感覺平靜。觀看者與被觀看者合而為一。

　　當你再次行走時，觀看周遭更大的風景並且試著感謝你所在的地方。一朵小花的簡單學習，可以展示周遭山野的完整性。

33. 和手錶、錢包、手機、車鑰匙說再見

　　為何走進山裡？對我而言，我享受把自己從這個世界抽離開來的樂趣。任何無法遺落自己的東西最好都放在家裡，我希

望至少暫時不要擁有這些東西。長天數行程（見技巧12）對心靈的一大好處就是遠離新聞、手機、e-mail和音樂。

我幾乎不帶手錶。以太陽的位置變化來感受時間，是很令人滿足的一件事（有些人則嚇壞了）。如果你還沒這麼做過，我強烈建議你試試看這個簡單的挑戰。

當我在登山口停好車後，我通常會把貴重物品塞進駕駛座下方，然後把鑰匙藏在保險桿下面。如果我擔心被偷，我會把東西放進塑膠袋，藏在停車場附近的草叢中。

我不喜歡邊走邊播放音樂，特別是在有棕熊或黑熊活動的地區。原因很明顯，我最好讓所有感官融入環境，知道環境裡發生的事情。

我不帶手機，因為我去的絕大多數地方都沒有訊號。我對自己的安全造成危害了嗎？我不知道。我絕對把自己的安全擺在最前面，而我不喜歡依賴這個小工具。我從沒有手機的年代開始登山，也都人身平安。

現在，如果你全程縱走阿帕拉契山徑，或許有很好的理由使用部分的這些東西，但要小心使用每一項（見技巧8）。

話說回來，我有時也會帶手錶。那是一支420元的小型數位手錶，我把錶帶拿掉，換上一條細繩，以便戴在脖子上，總重20公克。

34. 身體臭沒關係

我在荒野教授長達30天的遠征技術課程，工作內容中有一部分是安撫那些把所有心思放在擔心弄髒自己的登山新手。我

試著同情他們，但我真正的想法是，我要成為他們能快樂坐在土地上的榜樣。

通常過一陣子之後，每個人都一樣臭。這完全沒問題，當我在山上時，我甚至沒有意識到臭。

我們居住的世界裡，熱水澡和香香的洗髮乳不虞匱乏，這讓人有種天天都要洗澡和換洗衣服的感覺。不要陷入這種狂熱。短暫地離開這些享受沒關係，不會有事的。

不過，為了腳的健康，我會定期洗襪子。為了衛生地處理食物，我每天至少洗一次手。我有時也會帶一些爽身粉，需要時可以灑在短褲裡。

35. 和黑夜交朋友

　　新手會在太陽一下山就點亮頭燈或其他光源，一直到睡覺前才關。其實，你在黑暗中不會怎樣，周圍的光通常足以讓你在就寢前，做一些簡單的事情。有些頭燈具紅光模式，我通常在紅光模式下完成多數夜間工作。

　　在晚上多走一些路也不是什麼大事。戴在前額的頭燈很適合用來處理眼前的事務，不過稍微放低頭燈，像手電筒，能夠大大提高立體視覺。著名的極輕快好手安德魯·史科卡（Andrew Skurka）為了在夜間行進，就會把頭燈繫在胸高。

　　千萬不要將頭燈直射隊友的臉，這會讓他們暫時失明。在山上，我們不需要像在面試時面對面講話，最好像神經緊張的內向者，看著鞋子講話。

　　我盡可能少用頭燈。我的小頭燈有數種亮度，而我極少使用最亮的模式，一部分是省電，但最大的原因是，這有助於我用喜歡的方式和黑暗溝通，擁抱美麗的黑夜。

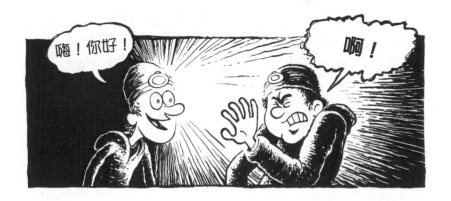

　　以示範行程而言，我會在出發前為頭燈裝上新電池，但不會帶備用電池。我在路上會特別留意消耗了多少電力。

36. 把頭燈縫在毛帽上

　　天黑時需要頭燈？通常很冷？天冷時會戴毛帽？我靈光一閃，發現頭燈和毛帽彼此相屬，所以我把頭燈縫在毛帽上。

　　為了節省重量，我拿掉頭燈的綁帶，再把穿綁帶的小托架縫上毛帽，這樣就不會影響更換電池。考慮到強度，我用牙線來縫合。

　　我通常戴毛帽睡覺，所以半夜若要使用頭燈，就不必到處找了。如果白天很冷，而有人要幫我拍照，我只要把毛帽轉個方向，就不會看起來傻傻的。

　　你不用去登山用品店買昂貴的超輕量頭燈，只要到五金行仔細逛逛，就能找到划算的選擇。

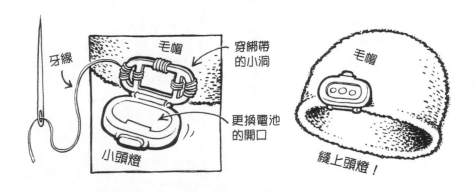

37. 蚊子問題

　　如果有蚊子，我會穿長袖連帽風衣和長褲，用頭巾包圍頸部，再加上帽子。如果真的有需要，我會戴上頭蚊網（見技巧58），有時也戴手套。我有時會在手背和下巴擦點香茅和薄荷混合油，絕少使用DEET。

　　我不討厭蚊子，不要問我為什麼，但蚊子對我而言沒什麼困擾。我曾經於六月下旬，在阿拉斯加蘭格爾山脈（Wrangles）走過一段24公里的沼澤區。自從那次在蚊子大軍中過夜的經驗之後，我就不曾再抱怨過牠們了。

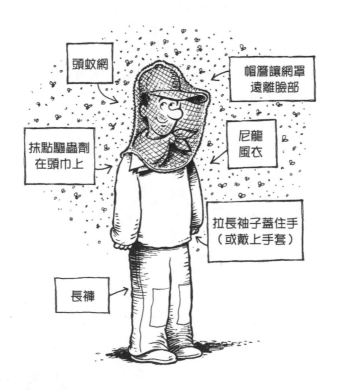

這些蟲對我而言是某種神祕的測試：我不殺害牠們。這意味著我不會招來更多蚊子圍繞我的懲罰。我發現，如果我忽視牠們，或是輕柔地引導牠們離開我的皮膚，牠們的行為則會有禮貌多了——除了六月阿拉斯加的沼澤之外。

38. 以簡單的行程測試

　　不要害怕上山。在為一趟深入荒野 10 天的行程擔心之前，先到附近的小山、一片容易到達的樹林過一晚。

　　我曾住在紐約市一段時間，我知道在都市監獄的北邊不遠處，有一塊平坦的林間空地，足夠讓我躺下。我可以輕易從我的狹窄公寓移動到那裡，於是經常獨自到那兒過夜。這是可以做到的。

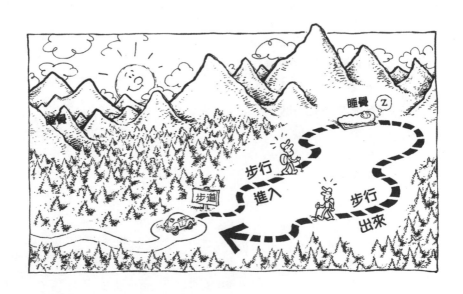

39. 打破2.27公斤的基礎重量：超級輕量
（萊恩‧喬登的文章）

　　SUL意指「超級輕量」，是保留給我們這些基礎重量不到
2.27公斤瘋子們的綽號。如果你認真看待超級輕量化，2.27公
斤沒有給你多少犯錯的空間，你必須極端自律，而且可能有些
裝備是在正常範圍外。以下是我的策略：

A. 把裝飾物、不知名的玩意兒、隨身裝備、小東西，以及
　　其他行頭都忘記，只帶絕對必要的裝備。更多東西＝更
　　多重量，而你只有2,270公克的預算。以下是我在一趟
　　低溫天氣下，走蒙大拿山區的裝備表：
- 背包（113公克）
- 背包內套（57公克）
- 睡袋被（454公克）
- 睡墊（85公克）
- 太空毯（地布，28公克）
- 外帳/營釘/營繩（198公克）
- 雨衣和雨褲（255公克）
- 保暖夾克和褲子（454公克）
- 鍋子（85公克）
- 湯匙（28公克）
- 點火包（28公克）
- LED燈（28公克）
- 水瓶（28公克）
- 化學水處理包（28公克）

- 急救包（85公克）
- 盥洗用品（28公克）

總重量：1,982公克

B. 裝備的重量不容妥協。我的超級輕量水處理包重28公克（包含兩瓶極小的Aquamira滴劑瓶），我的142公克外帳是高科技布料所製成，背包是非常薄的袋子加上肩帶而已。

C. 從好天氣的簡單行程開始。我的第一次超級輕快行程，是從後門出發前往後院的白楊樹下。我全程走了14公尺（單程7公尺），而且上了真正的廁所而不是在樹下。這給了我信心，在我把裝備用在野外之前，知道自己能以超級輕量裝備存活一夜。我的下一趟旅程是在樹林裡，第三趟旅程是在山裡，第四趟旅程則在山裡遇上壞天氣。那時我已經用過我的超級輕量裝備包，知道它們能在惡劣天候下正常使用。

D. 最重要的是：玩得愉快！知道自己能以這麼輕的裝備舒適地登山是一種解放！

40. 背太少

是的，我鼓勵你努力挑戰自己，直到太過頭。如果你決定把絕大多數的裝備留在家裡，請你過一夜就好，並且不要離開馬路太遠，挑一個天氣無虞的夜晚。我曾經在把睡袋和外帳留在家裡，只帶露宿袋。我的基礎重量是1,901公克。

　　絕大多數的夜晚我都睡得夠溫暖，但曾經有過必須起來做仰臥起坐以保持溫暖（見技巧98），這也不算太差，我最後還是睡得不錯。我知道睡覺時感到有一點冷不是很好，但我覺得還可以接受。這讓我學到非常有價值的一課，當我背著很輕的背包走進山裡時，不再感到那麼害怕。我會在計畫時把那次經驗（還有其他很多次）納入考量，結果總體重量變得更輕。

41. 準備好「隨時出發箱」

　　我有一個隨時出發箱，裡頭是一夜行程所有的必要裝備。冰箱裡還有個小紙箱，裡頭是分裝好的食材，每個小塑膠袋上都有標示重量。若臨時起意來趟過夜小旅程，我便能快速打包好出門。

夏天時，我會開車到最近的登山口，因為日照長，加上背包很輕，我可以在日落前走進深山。

如果你在六點抵達登山口，你可以輕易地走幾個小時，在星光下睡覺，隔天早起後返回，中午前就能到家。

好極了！

隨時出發紙箱

出發前看看窗外，可以大概知道短期的天氣變化。如果天氣看起來不錯（見技巧94），把外帳留在家裡，在繁星下睡覺。

走進大自然對我而言是一種形而上的修正，即使只過一夜，我的精神依然煥然一新。我喜歡松針的味道、蟋蟀的聲音，躺在大地上，我感覺到與偉大地球的連結，讓我忙碌的心靈得到轉換，恢復了精神。

我學到的功課很簡單也很值得。最重要的是，睡在森林裡並不困難。隨時都可以拿幾樣裝備說走就走。

42. 只過一夜無需完美

運用這些過夜經驗微調系統、嘗試不同東西（見技巧6）是很好玩的過程。使用更短的睡墊？不帶爐子？故意在雨天出門？這些都是超有價值的自我挑戰，能增加解決問題的自信。

或許你某一天可以達到完美，但那樣的樂趣在哪？這些過一夜的經驗能精煉登山技能，你將能在計畫更有野心的多天數路線時，體會到這些經驗對你的幫助。

43. 與朋友分享

打通電話去糾纏那些傳統式登山的朋友，邀他加入你的一夜行程。別把超輕量背包的好處憋在心裡，你可以展現熱情，把它銷售出去。你可以扮演老師的角色，一樣一樣點名他們的裝備，告訴他們什麼可以留在家裡。這一點在只過一夜的行程很容易做到。

但要小心他們可能不會來。他們可能真的很想加入，但終究跨越不了這道障礙。「我的裝備都放很久了，要拿出來整理太麻煩了。」

那是個很爛的藉口。真正需要的裝備有很多嗎？（見技巧41）有這麼困難嗎？在山上過夜已經某種程度反應了我們對工具的飢渴。我們已經把自己從大地之母中隔離了。走入自然，重回她撫慰人心的懷抱，不應該這麼困難。只要把一些東西塞進背包，就可以上路啦！

44. 實踐無痕山林（LNT）

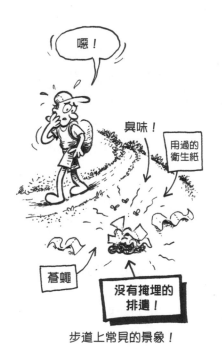

嗯！

臭味！

用過的衛生紙

蒼蠅

沒有掩埋的排遺！

步道上常見的景象！

我很在意走在野外的感受。我喜歡在原始環境裡獨處，但是只要一點點垃圾，就能破壞這種感受。當我在野花叢發現垃圾，即便它非常小，都會讓心情一沉。微小垃圾＝巨大掃興。我陶醉在身處野外的經驗中，也希望任何跟隨我腳步的人，能有同樣的感受。我在野外有個責任，我也嚴肅地看待這個責任。（見技巧16）

更多資訊：www.LNT.org

45. 撿垃圾

我盡力讓山區在我離開時，比我進來時**更**原始。非常輕的背包有一個很大的好處，就是回程時可以多帶一點東西。如果我發現垃圾，我會撿起來帶走。這個簡單的動作讓我感覺自己做了好事。可惜我帶不走大型垃圾（像是一輛被撞爛並生鏽的雪地摩托車），但我做自己能做到的。

46. 超輕量背包讓做決定更簡單

如果你背了讓人抬不起頭的重量在背上，你將**無法**做決策。是啦！你是**可以**做出決策，但可能會是不好的決策。在傳統登山（背很重）的情況下，當要做關於行程的決策時，必須先把大背包放到地上，否則你可能會做出讓自己後悔的決定。

超輕量背包可以大幅簡化一些問題。

以下是個例子：走在沒有步道的地方是有難度的，有時候會卡在複雜的地形，要解決問題可能需要探一點路。若是背著傳統大背包，你就得下背包，走到有展望的地方，再走回來背上背包。但如果背著輕量背包，你就不需要下背包探路。你找到路，**繼續**前進就好了。

想像一下：你看著地圖，發現自己有二個選擇。一條比較短，但要陡上一段，另一條是走在步道上，但要繞一大圈。從地圖上的等高線判斷，山丘背面的地形有點複雜。

當你背著沉重的大背包，這個決定可能費力又令人焦慮。爬上山丘再撤退，不只打擊士氣也讓人疲憊。你可能會浪費太多時間，只為了要找出可行的路線，「突破」這段陡峭的峭

壁。你可能會屈從在令人擔憂的人為因素,嘗試爬下危險地形。以上這些都非常耗費時間與精力。

背著極輕量背包就不會有這些戲劇性的過程。如果路線不合適,只要回撤到步道上就好,很簡單。用你的有效決策與小背包,就可以節省時間、精力,還省去焦慮。

另外一個例子是,從多年的傳統登山教學中,我看著登山者在一天結束時精疲力竭地抵達營地。當有人說,「這是今天的營地。」他們就會直接放下大背包,紮營在巨大背包的旁邊。他們累到不想尋找平坦處當營地,結果在不平坦的地方睡得很糟,沒有得到充分休息。如果背超輕量背包,相同情境下,會有一位興致高昂的人到處找尋最棒的營地:平坦且有展望。同時,背包還在背上,無需為了做出冷靜的決策而拋下它。

今晚在哪兒紮營?這邊比較平坦嗎?走哪一條路?上游有沒有更好的渡溪點?要離開步道嗎?應該吃光巧克力嗎?當你背得輕,所有這些選擇都令人愉快地簡單多了。

你的決策會因為一個比較小的背包而更好嗎?這要看你怎麼解讀更好。決策過程的壓力一定更小,因為絕大部分的決策,都不需要同樣的體能支出。

47. 如何在團隊中做決定

如果你獨行,事情很簡單,你不需要考慮其他人。加上另一個人,事情會開始複雜。如果你堅持承擔所有的決策,事情會十分有效率(通常被稱為控制狂),但不要預期愉快心情也會擴及你的隊友。你需要跟隊友分享決策過程,這意味著事情會慢下

來。再加入幾位隊友，事情可能會停擺。

指定一位領隊可以將事情簡化，他或她可以快速決策。通常經驗最豐富的人會自然地扮演這個角色。如果隊伍位於高山鞍部，一陣令人心驚的雷陣雨正在靠近，領隊扮演指揮者是沒問題的。大喊「**趕快離開這裡！**」完全恰當，不需要大家圍坐一圈表達各自的感覺。

但如果這是一個10人的大隊伍，需要決定在10天行程的後半部，是否要每天趕路32公里，或者改以美麗的湖畔作為基地營。這就需要取得共識，這可能需要在營火旁開二小時的會議。需要隊伍中越多人共同決策，就需要花更長的時間，特別是重大的決定。但花這樣的時間是有價值的，因為每個隊員都可以清楚表達想法，這樣的共同決策會有比較好的歸屬感。

小決策應該要快速，但有時並不是這樣。任何的共同決策，你可能還需要先決定**如何**決策。我的建議：不要低估剪刀石頭布的價值。

48. 羽毛v.s.合成纖維

保持溫暖與舒適是必要的（見技巧28）。蓬鬆的保暖衣與睡袋是超輕量登山軍火中不可或缺的。重的刷毛夾克是給傳統登山者用的。

羽毛衣物非常輕，具有驚人的保暖性與壓縮性。在寒冷的清晨，很少有比穿著羽毛衣還令人享受的了，但這個關鍵裝備需要一些注意。大多數的超輕量登山者有羽毛睡袋和羽毛衣，但羽毛濕掉就喪失了保暖能力。簡單的解決方式：不要讓羽毛

把睡袋當成披肩

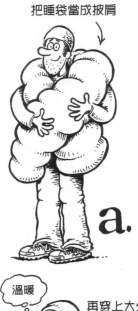

a.

溫暖

再穿上大外套

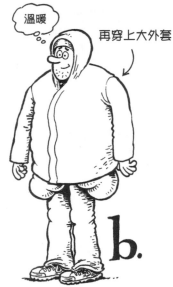

b.

帶尺寸較大的外套

裝備濕掉。這是你真正的責任（見技巧26）。

　　合成纖維裝備在潮濕環境裡比較可靠，不過在相同重量下，它沒有羽毛保暖，而且過度擠壓（像是把中空纖維睡袋塞進傳統壓縮袋裡）終會降低保暖性。好處是，合成纖維裝備通常比羽毛製品便宜很多。

49. 上半身穿著

　　這是我上半身通常的穿著清單：短袖排汗衣、長袖連帽衣、風衣、保暖夾克、雨衣以及一雙手套。

　　上半身清單也包含頭部，代表了保暖帽、遮陽帽、太陽眼鏡，有時還包含頭蚊網。

　　所有裝備都是快乾的合成纖維、羊毛或是羽毛。修剪過的頭巾是背包裡唯一的棉質裝備，夜裡我會把它圍在脖子上。

50. 下半身穿著

　　每個人都有不同的下半身穿著方法，除了登山褲以外，幾乎所有都是選擇性的（見技巧61）。許多穿著系統都很好，找出適合自己的方式就可以了。

　　以下是我在夏天的穿著，由內往外：有網狀內裏的跑褲。我不帶內褲，跑褲就夠了。接是快乾的尼龍登山褲，這些我可能全程都穿著。長褲可以防曬，也讓離開步道鑽密林不那麼討人厭。我會再加上雨裙和睡覺用長內褲。這是全部了。

51. 不起眼的頭巾

　　頭巾是我很常帶上山的裝備。我把它剪成一半大小。頭巾可以為脖子防曬、保暖，也更加美觀。修剪時注意要保留對角的長邊。

　　頭巾是多功能的裝備，我用它來過濾黑水塘的水，有時候拿來擦洗身體。我**不**用它來擤鼻涕——我已練就擤鼻孔的技術，不用增加**任何重量就可以達成**。

　　這是我孤單的棉質裝備。

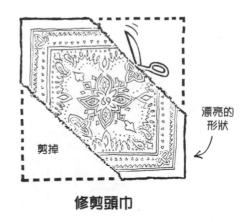

剪掉

漂亮的形狀

修剪頭巾

52. 不帶收納袋

我把不帶任何收納袋當成個人挑戰（見技巧6）。但後來的經驗告訴我，我希望有至少二個收納袋。收納袋並非必要，但我選擇把它們加回裝備清單裡。這是想要而不是需要（見技巧8）。

我最近使用二個收納袋：一個裝食物，一個裝炊具。

在有熊國，我必須在夜晚把所有食物吊起來，用收納袋比較容易吊。我喜歡把鍋子和爐子（以及所有的額外小東西）放進收納袋，這樣我可以一次全部拿出來（見技巧70），加快準備餐點或煮咖啡的速度。

我也用幾個密保諾塑膠袋來分類物品（見技巧143）。

53. 什麼！不帶刀？

很多男人愛刀，沒有刀就覺得缺少什麼，別問我為什麼。

不過山裡的經驗告訴我，只要一點點的事前規劃，需要用刀的時候並不多。

我會帶從五金行買來的單面剃刀片，非常輕，即使加上自製的收納套，也只有2.8公克重。我會用早餐穀片紙盒為刀片做一個套子，因為我不希望手伸進背包時，裡面有很尖銳

美國製造　只要1.5元

鋒利！

用紙盒做的刀片收納套

的東西。離開家之前，先滴一小滴油在刀片上，就不會生鏽。

　　有時候我遇上修剪布料這種有難度的事情，我會小發牢騷，但只要一點點的耐心，我還是可以用我堅持的超輕量刀具做得很漂亮。

　　我也很喜歡（有時也會帶）小剪刀，除了修剪物品，也是急救包裡很有用的器材。我在家裡附近的藥妝店，找到了只要20元的小妞剪刀。它對我這已經長大的雙手來說很不合適，但還是可以拿來剪修補用布料。裁縫用品店是找高品質小剪刀的好地方。

54. 自己做牙膏粒

　　只是讓你知道，那些旅行用小管牙膏大約28公克重。所以關於這個技巧，好玩的成分比實際節省的重量多，而好玩是很重要的。

　　別放棄口腔衛生的良好習慣。有些超輕量人士迷戀於在雜貨店找最細小的牙膏。但你可以放棄這些管狀物，把裁成小小一粒的牙膏直接乾燥。白堊牙膏的效果比其他看似透明的膠狀（避免閃閃發亮）牙膏好。

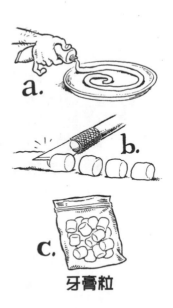

牙膏粒

　　擠出一長條蛇行的牙膏在盤子上，然後放著風乾幾天，最後會得到一長段乾的牙膏。請注意：我住在愛達荷州海

拔1,860公尺、**非常**乾燥的地方。如果你住在佛羅里達這類較潮濕的環境，你需要使用乾燥機。

　　乾燥之後，我把牙膏繩切成1.25公分大小，再放上幾天。它們會變成奇特的軟黏顆粒，可以輕易地放進小密保諾袋子裡。有時我會灑一點小蘇打粉到袋子裡，避免它們黏在一起。到了山上，我就把它們當作口香糖嚼。很簡單！

　　另一個選擇是以小密保諾袋裝小蘇打粉，但這樣有什麼好玩的呢？

55. 準備簡易急救包

　　以下清單大概是我獨攀10天示範行程會帶的東西。你只有最少量的裝備，所以改造手邊裝備的能力，就會跟有更多裝備可用的傳統登山者，有極大的差異。以下所列裝備是無法以手邊裝備改造的。

- 一小捲透氣膠帶（多功能）
- 一小捲運動貼紮膠帶（水泡用）
- 二塊4×4紗布（控制出血）
- 一雙手套（避免接觸血液）
- 三小包膚妥帖三重抗生素軟膏
- 一些不同尺寸的繃帶
- 一些傷口免縫膠帶（或蝴蝶繃帶）

　　藥品：以下所列藥品都是容易取得的成藥，長久以來有很好的安全使用紀錄。這是基本名單，列舉出所有可能的用藥，已經超過本書的範圍了。

所有藥品都放進密保諾小袋中（重量不到85公克）。

● 消炎藥（布洛芬ibuprofen或萘普生naproxen）大約12顆
● 止痛藥（普拿疼acetaminophen）大約12顆
● 止瀉藥（樂必寧loperamide）大約6顆
● 抗組織胺（苯海拉明diphenhydramine）大約6顆

　　這個陽春的小急救包並非急救課程的代用品。我強烈建議所有想去荒野地區活動者都去上WFR（野外第一時間急救）課程。請用腦袋，盡量避免需要用到急救包的意外發生。

56. 帶簡易修補包

　　東西會壞，但大部分容易修復。這是我會在示範行程中攜帶的簡單清單。

　　所有東西都放進密保諾小袋中（重量不到85公克）

● 布料黏貼布。多數裝備都是布料，所以它很重要。
● 泰維克貼布。先剪成小塊（不同尺寸），黏在矽膠紙上（容易撕下的部分在貼布的背面，就像郵寄標籤一樣）。
● 小針線包。把一大針和一小針插進一小塊泡綿裡，接著在泡棉外纏繞一長段牙線與細線。
● 大約6公尺的細繩。
● 數個不同大小的別針。
● 橡膠黏合劑。一小管鞋子用的接著劑。
● 裝在小管子裡的三秒膠。在某些情況下，它可以當成急救品使用，對於受傷裂開的手指和腳趾有效。

57. 修剪地圖

使用你能有效閱讀，最大比例尺的地圖。幾乎所有情況下，1:100,000比例尺地圖都沒有問題。如果你打算在比較複雜的地形（例如西南部沙漠裡的峽谷）離開步道，就會需要更能顯示細節的1:24,000比例尺地圖。

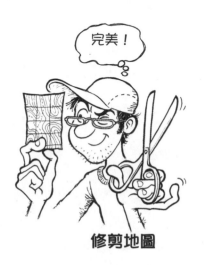

完美！

修剪地圖

不要不好意思用剪刀，把地圖修剪成你真正需要的大小，把你永遠不會走到的部分剪掉。但也要小心別修剪過頭，要留下足夠的地圖在緊急情況或是被迫更改路線時使用。我就曾經受到過度使用剪刀的教訓。

地圖判讀與定位是一項必須學習的技術。

58. 多功能的頭蚊網

頭蚊網真是一個多功能裝備。戴在頭上，如同原本的目的，可以讓小飛蟲不會停在你的頭、耳、口、鼻上。雖然會看不清楚地圖，但可以拯救你的理智。

有了這個簡單裝備，在蚊蟲季節就不需要帳篷。睡覺時戴頂運動帽，頭蚊網就不會貼在臉上。穿著連帽風衣，再把睡袋被束緊。只要不到28公克的重量，就可以省下帳篷的重量。如

果蚊蟲的情況真的很嚴重,你會需要額外的技巧。(見技巧37)

　　頭蚊網同時也是超輕量的收納袋,很容易看到裡面的東西,但不防水。我把備用襪、毛帽和手套放在頭蚊網裡。

　　如果你的水源是混濁的黑水塘水,它是很神奇的濾水器。只要把頭蚊網對摺幾次,就能取得極佳過濾效果。用完後以黑水塘的水沖洗後再甩乾。

　　它也是很棒的咖啡濾網,免除了在牙齒上殘留咖啡渣的抱怨。

59. 蒐集可愛小瓶

　　超輕量登山者需要更小的容器來裝液體。只要你開始注意,就會發現到處都有可愛的小容器。這些小小瓶子有很多用途,可以根據你的實際用量裝防曬乳、肥皂、乾洗手和淨

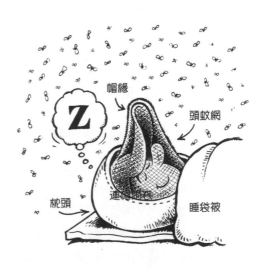

水劑。傳統登山者會直接把一瓶防曬乳丟進背包,一週的行程結束後,還剩下很多。注意你的實際用量,逆向操作。

　　一個8公分(7.4c.c.)瓶子足夠裝一週的防曬乳了,特別是在你穿了長褲、長袖的情況下。

　　多數家庭的抽屜裡都會有些雜物,有時你會在裡面發現寶瓶。裝眼藥水的瓶子很棒,越小越好。詢問有戴隱形眼鏡的朋

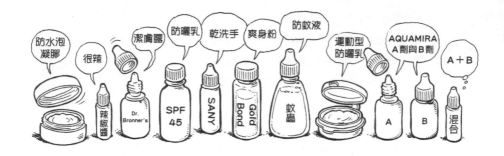

友有沒有多餘的滴瓶。

　　你也可以到藥妝店或網路商店購買。多買幾個，因為跟你一起登山的朋友會很嫉妒，你就可以送他們一些。

60. 選擇你的豪華裝備

　　精簡裝備所省下的重量，可以讓你多帶一項你真心想帶上山的東西。

　　攝影師對極輕快心態特別振奮，因為他們可以更有餘裕，舒適地帶著沉重的攝影器材深入荒野。

　　我？我的豪華裝備是 Burt's Bee 的護唇膏（9公克），或是針對沙漠旅行的保濕眼藥水（11公克）。

61. 所有你可能需要的裝備

　　這份清單包含了幾乎所有你在示範行程中，可能需要的輕量化登山裝備。它是用來當作登山計畫的出發點，每一項裝備都用粗體字標示重量上限，幫助你擬定計畫。

　　這邊所列舉的裝備比你真正需要的還多，有些會被標示為選擇性裝備。許多跟特殊裝備比較起來還是很重。如果你選擇比較輕的裝備，你就能明顯享受輕量背包的好處。

　　把這份清單跟電子表格樣本（見技巧18），你會發現示範行程所攜帶的裝備重量，比下列清單的重量少很多。

衣物

- 保暖帽。羊毛或是刷毛，毛帽或是搶匪帽。如果你有連帽上衣，保暖帽雖很好用但就不是必要的了。這應該以整體睡眠系統來考量。上限：71公克。
- 太陽眼鏡：保護眼睛。上限：71公克。
- 遮陽帽：棒球帽或鴨舌帽，提供遮陽或擋雨。人造合成纖維，快乾。上限：85公克。
- 短袖排汗衣（選擇性）：人造合成纖維或是羊毛，非棉質。短袖在炎熱天候下很好用，在其他衣物底下也能增加保暖度。可以用長袖排汗衣取代。上限：142公克。
- 長袖排汗衣：人造合成纖維或是羊毛，非棉質。頸部拉鍊和連帽設計是很好的選擇。上限：198公克。
- 保暖夾克：你的主要保暖層，中空纖維或是羽毛，常被稱為蓬鬆層。連帽設計很棒但不是必要。是睡眠系統的必要組成。上限：397公克。
- 風衣（選擇性）：在寒冷天氣下行進時，超級多功能且透氣。以極少重量提供額外的保暖。上限：142公克。
- 雨衣：防水、透氣且有連帽的外層夾克。小飛俠雨衣也

是種選擇，小心使用。上限：340公克。

● 額外的保暖層（選擇性）：視預期天氣情況，或許再加上一件襯衫。怕冷的人晚上可能需要更多保暖。上限：198公克。

● 手套（選擇性）：薄的合成纖維或羊毛手套內裡。對手容易冰冷的人很好用。你可能不會整個行程都用上，但在很冷的那個清晨用上就很愉快。一個很棒的睡眠系統附加裝備。每雙上限：43公克。

● 短褲（選擇性）：快乾的化纖跑褲，當作內褲與淋浴褲。上限：142公克。

● 登山褲：輕量、透氣、快乾的化纖長褲。長褲減少了擦防曬乳的需求，也讓離開步道行進比較不辛苦。兩截褲是個選擇，但有些俗氣。上限：312公克。

● 雨褲（選擇性）：輕量透氣材質。不需要完全防水，快乾材質就可以。大多數超輕量登山者不穿真正的雨褲。上限：198公克。

● 雨裙（選擇性）：功能好，也可愛。上限：85公克。

● 長袖睡衣（選擇性）：化纖或羊毛材質，可當作整體睡眠系統的一部分。上限：198公克。

● 蓬鬆褲（選擇性）：化纖或是羽毛材質，提供非常舒適的保暖享受。可當作睡眠系統的一部分，特別是當你的睡袋被不夠保暖時。上限：227公克。

● 內衣褲（選擇性）：我有時會建議長距離登山者帶內衣褲（壓縮短褲），增加耐磨度與保暖度。一套就好，不帶備用。另一個選擇是跑步短褲，男性不需要帶第二

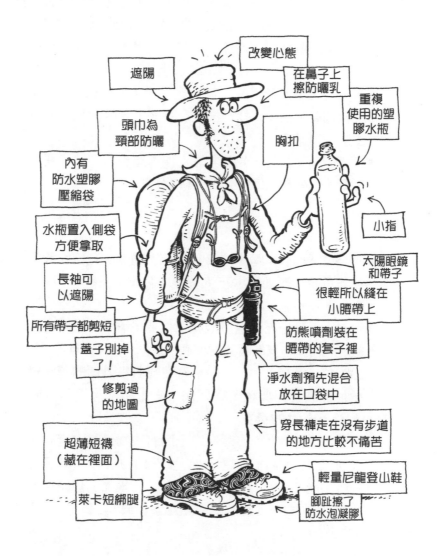

改變心態

遮陽

在鼻子上擦防曬乳

重複使用的塑膠水瓶

頭巾為頸部防曬

胸扣

內有防水塑膠壓縮袋

小指

水瓶置入側袋方便拿取

太陽眼鏡和帶子

長袖可以遮陽

很輕所以縫在小腰帶上

所有帶子都剪短

防熊噴劑裝在腰帶的套子裡

蓋子別掉了！

淨水劑預先混合放在口袋中

修剪過的地圖

穿長褲走在沒有步道的地方比較不痛苦

超薄短褲（藏在裡面）

輕量尼龍登山鞋

萊卡短綁腿

腳趾擦了防水泡凝膠

套。考慮到生理期可能的變動,備用內褲對女性或許有幫助。總共不需要帶超過三件。每套上限:57公克。

- 鞋子:野跑鞋或是輕量登山鞋。化纖不吸水快乾材質,不要皮革!每雙上限:1,021公克。
- 襪子:化纖或是羊毛的低筒跑步襪(或混紡),超薄內裡沒問題。最少二雙,一雙行進用,一雙睡覺用。每雙上限:71公克。
- 短綁腿(選擇性):用來防止沙子進到短筒鞋子裡,不需要防水材質。每雙上限:113公克。

睡眠

- 睡袋或睡袋被:睡袋被沒有拉鍊和頭套,且挖空背部以節省重量。輕量的木乃伊型睡袋有頭罩及拉鍊。上限:709公克。
- 睡墊:不論是充氣還是泡棉,你真正需要的是半身長睡墊。利用背包幫助腿部的保暖。上限:284公克。
- 露宿袋(選擇性):一件包覆在睡袋被外面的薄布料,增加保護性與保暖。底部防水,上半部高透氣且防潑水。上限:198公克。
- 枕頭(選擇性):如果你穿上所有衣物睡覺,還有什麼東西可以放到頭下面呢?(見技巧100)上限:57公克。
- 外帳系統(營釘、拉繩與外帳):外帳加上營繩重量在283公克左右,營釘的總重量應該少於142公克。上限:425公克。

背包

- 背包：10天的示範行程，負重最高11.35公斤。50升背包不超過624公克。如果是週末行程，36公升背包可以只有85公克。上限：**624公克**。
- 背包內套：一個防水大塑膠袋作為整個背包的內套。上限：**62公克**。
- 收納袋（多數為選擇性）：傳統登山者喜歡收納袋。但其實真正需要的很少，小東西放進密保諾小袋中剛好。所有收納袋上限：**57公克**。

必需品

- 水瓶：只要從回收桶裡挖出一個一公升的水瓶就大功告成了。你總共需要帶多少容量呢？（見技巧102）上限：每公升**43公克**。
- 頭巾（選擇性）：一項真正多功能的裝備，你唯一的棉質裝備。上限：**28公克**。
- 登山杖（選擇性）：每對上限：**312公克**。
- 相機（選擇性）：選擇輕量款式。上限：**198公克**。
- 頭蚊網（選擇性）：網狀頭罩，對折可作為極輕收納袋，三折可作為咖啡濾網。無鋼圈。上限：**28公克**。
- 地圖：其重量因活動天數與複雜度而異，放進密保諾小袋裡（見技巧57）。上限：**113公克**。
- 炊事系統（爐子、鍋子、鍋蓋、擋風板、燃料容器）：有很多非常輕量的選擇（見技巧118）。上限：**198公克**。

- 杯子：500c.c.容量很足夠。對於獨攀行程，這就是鍋子（炊事系統的一部分）、碗與杯子。鈦杯很棒，鋁杯不錯。上限：**85公克**。
- 急救包（見技巧55）：上限：**85公克**。
- 修補包（見技巧56）：上限：**85公克**。
- 防熊吊掛包（只用在有熊國）：至少13.7公尺的強韌細繩（見技巧114）。上限：**113公克**。
- 防熊噴劑（只用在有熊國）：這需要額外的套子重量，不能放在背包側袋（見技巧115）。上限：**369公克**。

消耗品

- 燃料：重量視情況而定（見技巧120）。
- 食物：重量視情況而定（見技巧133）。

小東西

有太多傳統登山者帶太多了。如果追根究底，你會發現真正需要的東西真的不多。所有小東西應該都要能放進密保諾小袋裡。這份清單會隨行程天數而有差異，但並不大。

- Aquamira淨水包：重新包裝在更小的瓶子裡，這個先行混合AB劑的瓶子通常放在口袋裡。通常我把這瓶放在它自己的小袋子裡（見技巧106）。上限：**34公克**。
- 防水泡凝膠（選擇性）：依需求決定攜帶量，重新包裝在更小的瓶子裡，別帶一大管。上限：**20公克**。
- 牙刷：剪短握把的牙刷是超輕量登山者的榮譽徽章。上限：**17公克**。

- 牙膏粒：帶需要的數量（見技巧 54）。上限：14 公克。
- 小型打火機：我只帶小型打火機已經超過 10 年了，不曾出過任何問題。重點是保持乾燥。上限：11 公克。
- 火柴：裝在密保諾小袋裡保持乾燥。上限：6 公克。
- 布朗博士（Dr. Bronner's）潔膚露：重新包裝在小瓶子裡。我不帶衛生紙，我帶潔膚露。它有無香味款式。上限：20 公克。
- 乾洗手（選擇性）：分裝在小瓶子裡。如果你有潔膚露，就不一定要帶，但我有時候會帶。上限：20 公克。
- 單邊剃刀片：這肯定是最輕的切割工具，且非常便宜。上限：3 公克。
- 剃刀片紙套：你不會希望背包裡有任何鋒利的東西沒有保護套，把早餐穀片紙盒剪成信封狀，再貼上膠帶就行了。上限：3 公克。
- 護唇膏（選擇性）：如果你選擇有護唇膏功能的防曬乳，就可以把這項重量變成零。上限：11 公克。
- 防曬乳：重新包裝在小瓶子裡。帶最低需求量，通常放在容易拿取的口袋裡。長袖和長褲能把用量減到最低。上限：23 公克。
- 小指北針：通常放在地圖袋裡。上限：34 公克。
- 頭燈：有許多高品質的輕量頭燈，繡到帽子上也很容易。上限：23 公克。
- 鈦湯匙：通常和炊事裝備放在一起。上限：14 公克。

62. 以背包為基礎

　　背包是必要裝備，有非常多是針對超輕量狂熱者所設計、令人讚嘆的款式，但你不會在傳統登山用品店看到它們。你必須在網路上作些功課，才能找到貨真價實超輕量的好背包。

　　針對週末行程，你可以追求極限，帶一顆113公克以下的背包。但若是天數較長的行程，例如我們的10天示範行程，你可能會想要一個能裝下消耗品、大一點的背包。

● 週末：容量36公升。重量可以低到85公克。

● 10天：容量50公升。重量不超過624公克。

不要羞於使用剪刀和刀片。移除無關緊要的設計：

● 腰帶：背得很輕時，腰帶其實沒有作用，但我喜歡它可以攜帶防熊噴劑的套子。剪掉粗腰帶，換上1.25公分寬的腰帶。

● 太長的帶子：穿著最輕薄的衣物背上背包，調整肩帶和腰帶，剪掉多餘的長度。

● 水袋收納袋。

● 側邊束帶、冰斧環、多餘的袋子，以及噱頭設計。

● 睡墊放置隔間。

● 盡可能把所有繩子以更輕的物品代替。

● 剪掉所有logo。

拆掉縫線，
翻出布料

背包頂部

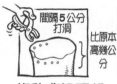
間隔5公分
打洞

比原本
高幾公分

容易束緊

用一條繫繩
穿過，像水
手袋一樣

修改背包頂部

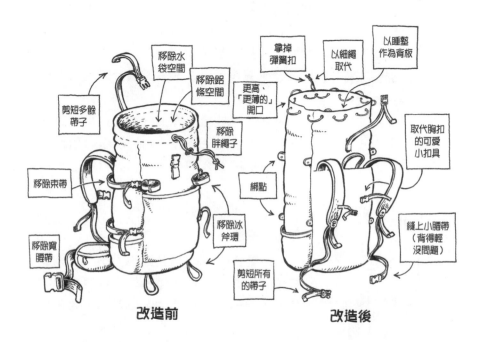

移除水袋空間

移除鋁條空間

剪短多餘帶子

移除胖繩子

移除束帶

移除冰斧環

移除寬腰帶

改造前

拿掉彈簧扣

以細繩取代

以睡墊作為背板

更高、「更薄的」開口

取代胸扣的可愛小扣具

綁點

縫上小腰帶（背得輕沒問題）

剪短所有的帶子

改造後

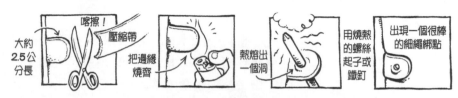

大約2.5公分長

喀擦！

壓縮帶

把邊緣燒齊

熱熔出一個洞

用燒熱的螺絲起子或鐵釘

出現一個很棒的細繩綁點

修改束帶

63. 打包

支架

　　超輕量背包常常沒有支架，你必須小心折疊睡墊來作為背包背板，因此睡墊是名符其實的多功能裝備。睡覺時，如果你把背包墊在腿部，那背包就是睡眠系統的一部分，這麼一來，把泡綿留在背包裡，就合乎邏輯了。這額外的幾十公克會讓你睡得更溫暖。

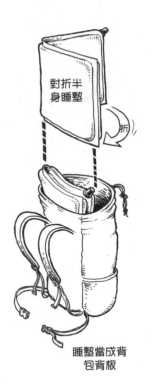

對折半身睡墊

折

睡墊當成背包背板

　　使用（比較重）充氣睡墊的一個優點，就是很省空間，不像（比較輕但體積比較大）泡綿睡墊會把小小背包弄得看起來很大。

取用方便性

　　傳統登山者因為裝備總體積大，因此打包時需要很小心。每項裝備都有自己的位置：重的、不平整的，以及白天會用到的東西。一早的背包打包，就像是玩俄羅斯方塊一樣東調西整。傳統登山者很容易因為急救包在背包巨獸深處，而忽視正在發展的水泡。

　　超輕量登山者比較沒有這層束縛，每樣東西都很容易拿取，你可以在沒有壓縮的空間裡拿到想拿的東西。

　　有些超輕量背包有外袋，特別是網

袋。側袋通常用來放置一公升的水瓶,方便行進時拿取。若把側袋拿來裝其他裝備,則要小心物品掉出。如果沒有放置妥當,很容易遺失裝備。(見技巧27)

舒適

傳統登山者的背包裡有許多壓縮袋,背包外有許多束帶,看起來有點像爆炸邊緣的香腸。

所有認真的超輕量登山者的背包都沒有束帶,因為(應該)都被剪掉了。裝備應該能輕鬆滑進背包裡。想像那些蓬鬆的裝

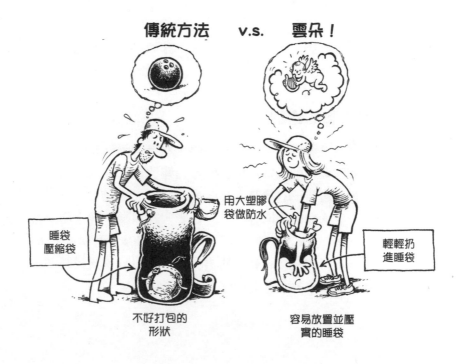

傳統方法　v.s.　雲朵!

睡袋壓縮袋

用大塑膠袋做防水

輕輕扔進睡袋

不好打包的形狀

容易放置並壓實的睡袋

備都像朵雲，優雅地擁抱所有不平整的東西。當背包打滿時，應該會有海綿一般的感覺，也應該能優雅地貼合你的背。

這些蓬鬆層不再被壓縮，用美麗的「雲朵」方式打包的特點之一，就是從照片上看起來，第一天跟第10天差不多大。

64. 找朋友一起

如果你真的想要減輕重量，可以嘗試和一個有競爭心的朋友比賽打包。我說的愛比賽，比較可能是男性。

我開始輕量登山是跟朋友菲爾一起，我們都是怪咖，也是極盡所能輕量化的夥伴。關於決定要帶什麼裝備上山，最終演變成一場無情的比賽，是一連串公克數的決鬥。不要取消這個非常有效（雖然無情）的形式。加註：菲爾總是以較低的背包重量打敗我。

65. 選擇大膽的路線

永遠都要試著把很多很酷的路線，塞進有限的時間裡。勇敢計畫一條對傳統登山背包重量而言極難完成的路線，而你用極小背包和舒適鞋子的優勢完成它。

想像一下：你從星期五下午開始走，在星期天晚上結束行程。這是一個二夜二整天的行程，你能塞進多少里程數呢？63公里肯定是可行的。以超輕量的方式，你可以只用幾天時間，就體驗到可觀里程數的登山行程。

相同長度的行程，用大背包和厚重靴子會需要雙倍的能量與時間。你可以用不到4.5公斤的基礎重量，完成多很多路程。

66. 登山杖（超級輕量超級巨星格倫・凡・佩斯基的文章）

如果你要帶這項選擇性裝備（我鮮少使用它們），這些洞見能增加你的效率。

當步道平緩時，登山杖應該呼應腳的節奏。右手登山杖觸地的同時左腳也觸地，觸地點在你的腳踏點附近，登山杖的桿子要再往前一些而不是與地面垂直。

有時新手「很用力」握住登山杖，想要用上半身最大的力量。但這麼做會影響腳步生物力學，得到反效果。最好是輕握登山杖，在平坦路段僅用來維持平衡。

上坡時，跟隨另一腳擺動登山杖，擺到與身體同高的位置，然後跟著另一腳踏地時往後輕推。

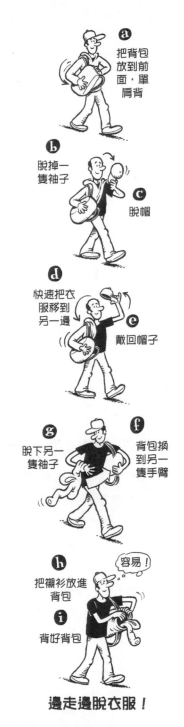

ⓐ 把背包放到前面，單肩背

ⓑ 脫掉一隻袖子

ⓒ 脫帽

ⓓ 快速把衣服移到另一邊

ⓔ 戴回帽子

ⓕ 背包換到另一隻手臂

ⓖ 脫下另一隻袖子

ⓗ 把襯衫放進背包

容易！

ⓘ 背好背包

邊走邊脫衣服！

下坡時，改變成以手掌握住握把頂端，手指則自然延伸出去。這作法讓你不用停下來調整登山杖的長度。跟著腳擺動登山杖，讓登山杖在腳落地前幾分之一秒先觸地，這有助於吸收一些衝擊力道，減輕腿所承受的重量。

登山杖在渡溪時超級有幫助。

67.找出你的行進速度

我從經驗中發現，我的最高速度大約是時速4.8公里。如果距離不長，且步道狀況良好，我可以再走快一些，不過我不會真的這麼做。

我不跑，所以我追不上奧運選手。我會用穩定且持續的速度走一整天，我稱之為入檔。沒有理由要走得氣喘吁吁，我喜歡在任何時候都能講話或唱歌，即使是在又長又陡的上坡路段也一樣。我用唱歌來檢查速度。

　　當我在入檔狀態時，我在野外的平均時速是4公里，意即每15分鐘在中等坡度、上下坡交錯步道走一公里的速度。我可以再快一點，但只能維持很短的時間，接著就會腳步凌亂。

　　在已經知道里程數的平坦步道上找出自己的速度。在馬路或人行道上無法得出正確速度。你需要知道二點之間的距離，來回走完，並用碼錶計算。不要跑，不要偷懶。穿著登山鞋。你的時間是多少？找出你的時速，當作步道速度的基礎資料。

　　有許多因素會影響你的整體時速，沒有任何方法可以把所有因素都列入計算。任何數字都只是概估值，但這是可以接受的起始點。追蹤自己的資料，並且修正數值，以符合你的登山里程與時間。

簡單的標準

　　時速4.8公里是快

　　時速3.2公里OK

　　時速1.6公里是慢

　　高於時速4.8公里是非常快，低於時速1.6公里是非常慢。

　　如果你的時速超過4.8公里，很棒。你可能正走在寬敞、平坦或稍微下坡的步道上，順風，鳥兒很可能正在歌唱。

　　如果你的速度很慢，不足時速1.6公里，你很可能走在像是沒有步道的地方，例如攀爬或鑽過許多倒木、穿越濃密的植被區、穿越泥沼的蚊蟲攻擊，以及在陡峭地形手腳並用地攀爬。在絕望中流下幾滴眼淚是合理的。

68. 早點出發

何時日出？那似乎是開始前進的好時間，更好的是在日出前就出發。

清晨，你還在睡袋裡，天亮前的微光已經足以讓你擺脫頭燈。此時按下碼表，開始計時。

起床，穿鞋子，把所有東西塞進背包，快速瞄一下睡覺地點，放下防熊吊掛包，到你真正開始走路，總共需要多少時間？如果你有些許效率，整個過程應該在10分鐘內。

如果天氣很冷，你的背包應該比平常還要輕一些，因為你會穿著保暖層。這是步道上的神奇時光，天亮前可以看見最多野生動物，也是我走進山裡最初的原因。

當我在天亮前穿過熱門營地時，我會經過傳統登山者緊閉的帳篷。在我已經走了許多路程的同時，那些人還在睡夢中，這種感覺很棒。

當你發現有活水源和陽光的完美地點，就可以準備吃早餐了（見技巧71）。

69. 晚點紮營

何時日落？那似乎是睡覺的好時間。白天的長度會因季節與緯度而異，德州以北的盛夏都有非常長的日光時間，足以讓你在睡覺前完成很多里程數。

如果我已經在夕陽西下時吃完晚餐（見技巧70），我會開始放亮眼睛，注意找尋睡覺的好地點。我通常會繼續走到幾乎摸黑為止，接著找個可以躺在美麗地球上的地方。

能在有點光線的時候完成防熊吊掛包很好，但在頭燈下也無妨（我從多次的經驗知道）。我會試著把它吊掛在明天要走的方向，隔天我起床收拾好後，就不需要往回走。

如果晚上的天氣看起來很好，就不用搭外帳，躺在星光下就好（見技巧95）。

70. 在路上吃晚餐

走到你覺得餓，就找個美麗的地方吃晚餐，要確定你已經遠離步道，不會被其他登山者看到。

有活水很棒，但如果你稍早在步道上已經裝了一升（每人）的水，那就不一定要有活水了。

一旦找到完美地點就開始計時，然後坐下來拿出所有的食物和炊具，炊煮、吃飯、清洗，再把所有東西放回背包裡，計時結束。整個過程花了多少時間？有這樣的基準時間很好，當你在規劃行程時，就可以把這些時間計算進去。

我會在還有日光的時候早一點吃晚餐，吃飽後我有非常充足的能量，我會把握這樣的優勢，在睡覺之前再走幾公里。這段時間我會把水瓶裝滿，讓我直到就寢前都有水喝。我一吃完就開始走，直到太陽落下地平線，便開始找尋令人怦然心動的過夜點。

先吃完晚餐讓紮營變得簡單很多。營地附近不需要有水，因為不需要在帳篷附近炊事。

令人很有壓力的防熊工作也變得容易很多，你只剩防熊吊掛包需要擔心。不用再費心把廚房設在遠離營地的地方。

71. 在路上吃早餐

起床就出發。我通常會走大約一小時，走到身體感覺很暖也很舒服，才開始在陽光下尋找有水的美麗地方。吃早餐之前可以走多遠呢？這是很好的資訊。

確定你已經離開步道，走到其他人看不到你的地方。只要事先計劃，不見得需要活水源。

當你發現了完美地點，就把食物和炊具從背包拿出來，煮一杯咖啡、煮飯、吃飯、清洗，再把所有東西放回背包裡。知道整個過程要花多少時間會很好，可以在規劃未來行程時把這個時間計算進去。

72. 午睡技術

長時數的登山行程中，當我的眼皮開始想要在陽光下闔起來時，睡個午覺是一件很美好的事情。我鼓勵你把午睡當作心愛的登山技術來練習。一旦試過，你很快就會精通此道。

獨特午睡法的檢查表

- 找一個遠離步道的地方，其他登山者才不會以為你掛了。
- 脫掉鞋子和襪子，讓腳吹吹風。
- 如果蚊蟲多，可以找個有微風輕拂的地點。
- 如果身處有熊國，請保持防熊噴劑隨手可得。
- 用背包當作枕頭。
- 不要曬傷。

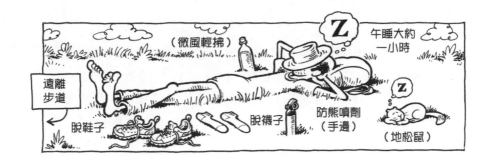

（微風輕拂）　　午睡大約
一小時

遠離
步道

脫鞋子　　　　　脫襪子　　防熊噴劑
（手邊）

（地松鼠）

需要設鬧鐘嗎？我不設。我發現整個午睡過程，從挑選完美地點，睡覺，回到步道，通常剛好一個小時。

接著，在步道上喝一杯咖啡，效果很好（見技巧130）。

73. 一天走32公里

這個恐怖數字似乎是個門檻，但其實還滿容易達成的。如果你早起，以穩定、放鬆的速度（見技巧68與69），即使加上休息和午睡，只要有好的習慣，你可以有效率地走完32公里。

以時速4公里而言，只需要實際走八小時就可以完成一天32公里的路程。這是很不錯的中等速度（每15分鐘走一公里），可以持續以這個速度行進，沒什麼困難。所以，如果你從早上七點出發，行走八小時，你應該在下午三點就走完32公里，不難。

在步道上，除了爬升，有些步道的狀況還很糟糕，這個速度是在不太好走地形加上中等坡度的速度。

我們以早、晚餐各一個小時來算，加上一個小時的午睡，半小時的咖啡時間，全程總計一個小時的休息時間，半小時的

游泳時間,再加上半小時摘蔓越莓。也就是說,一天中有五小時沒有走路。這些全部加起來,你應該會在晚上八點結束行程,如果是夏天,可能還有一小時的日光。這樣,你就輕鬆完成了32公里。

74. 休息

傳統登山者會用手錶,走一小時然後停下來休息10分鐘,只是這休息時間常常會拉到20分鐘或更久。當背包是個折磨時,這完全合理。

背著超輕量背包,我不知道何時需要休息,或是如何休息。這是我的方法:當我感覺好像需要休息時,就停下來休息。或是當夥伴要求休息時,我會說沒問題。休息變得自然且自由,不再是因為行程排定而必須做的事。

如果主要目的是玩樂,也做到了隱形過夜以及在路上用餐,那路程上的休息就扮演了不同的角色,在美麗的湖游泳、午睡、享受一杯熱咖啡都不是傳統營地的節目(見技巧31、70、72,92與130)。

在中午時分,萬物都在忙碌著,我可以連續走超過三小時都不會想到要休息。在一天即將結束時,我會比較常停下來,這樣當然也可以。

休息檢查表:

- 裝滿水壺。
- 淨水。

- 吃一點東西。
- 看地圖。
- 塗上防曬乳。
- 穿/脫衣物。
- 考慮午睡。

背超輕量的背包，你可以做上述這些事。不用停下來！

75. 離開步道行進的藝術

如果你走在步道上，就是走在其他人的腳步後面，這當然是很有效率也很愉快的，但也把旅程的探險精神極小化了。你其實可以離開步道，進入更少人跡的區域。當你從步道中解放，路徑的概念就變得抽象了。

在一些地方，離開步道行進很難，比如密實的灌木叢就不太可行。紐約上州阿迪朗達克山脈（The Adirondacks）的某些區域，你幾乎無法爬行，但洛磯山脈北部在超過一定海拔之後，就有許多迷人且適合離開步道的地方。至於阿拉斯加這樣的地方，除了馴鹿群的路徑之外，就沒有其他了。

離開既有步道的收穫非常豐富，它會大大擴張你對野外的感受，但同時增加了你要有效使用地圖，以及自行判斷路徑的責任，也增加了你對環境極低衝擊作為的責任。我的經驗是，登山靴並非走在沒有路徑地方的必要裝備，輕量鞋子的表現也很棒。如果你離開步道，在多數時候速度會減慢，但會獲得神奇的經驗。

離開步道需要有良好的地圖定位技術，這是本書沒有涵蓋的內容。但外面有很多很棒的資訊。

76. 小背包利於攀爬

背著超輕量背包，穿輕量鞋，提高了在陡峭地形靈活移動的能力。決策、探路、探查、用手、攀爬、撤退——能有效完成這些重要的事情，是超輕量背包的職責。

要小心，因為你很快會發現自己從登山領域跨入了技術登山領域。如果你感覺到恐懼，就要相信你的感覺。

我在西部爬了很多山。有一些需要繩索、大量器材以及信任的夥伴，但多數時間都只是漫長而可愛的上坡。以超輕量背包登頂是很愉快的，不需要藏起裝備回頭再取，只需要背著所有東西埋頭苦幹就好了。背得輕在通過碎石區，以及多數人需

要繩索才能通過的陡峭路段時，害怕的感覺少了很多。

　　我曾經以攀登一座荒遠的山峰作為超輕量遠征的目標。它是我從一開始就設定的目標，但我也可以在經過鞍部時，剛好抬頭看到隔壁一座可愛的山頂，當下決定，站在它的山頂也很好玩。這種自然發生的狀態是超棒的回饋。

77. 具備雪地行進技術

　　我在阿拉斯加、洛磯山脈、北瀑布山脈和加拿大教雪地登山課程，我的生命中有幾年的時間，都是穿著登山靴在陡峭雪地上度過的。我有了這些經驗，讓我在洛磯山脈北部夏季雪地上過得游刃有餘，舒適得很。

　　冰斧是雪地登山者在陡峭雪地上的保險，使用冰斧需要技巧和練習。但超輕量登山者會放棄這項裝備，用判斷力來取代。這代表在不安全的情況下，掉頭撤退是很好的決定。

　　很多雪坡可以直接穿著輕量鞋子，不使用冰斧就通過。輕量登山可以讓你不被特定路線的執著情感所羈絆，能夠做出恰當的決策，以避開危險的雪坡（見技巧46）。

　　如果你發現自己身處在需要使用冰斧才安全的陡坡上，你必須自覺地轉身回頭。要小心，當你設定了目標（例如一座山或完成一條路線），就容易執著。當你必須撤退時，不要讓自己有被打敗的感覺。

　　我在通過陡峭地形時，會不停地說：如果墜落會有什麼後果？我會大聲問夥伴和自己。如果我在這裏或是那邊墜落會怎樣？我會滑倒、加速、撞上岩石或墜下懸崖嗎？如果答

案是肯定的,我就回頭。超輕量登山的路線選擇,必須遵守這個非常保守的雪地行進模式。可以繞些遠路以避開任何潛在的風險。

我會大聲說出我的疑慮,但是這種團隊成員之間的對話,常常因為沒有人想顯出脆弱或無能而噤聲。千萬不要只把安全議題放在腦袋裡,如果你有想到,你的隊友大概也正在思考。「夥伴會覺得我軟弱無能」並不是閉緊嘴巴的好理由。

在接近陡坡之前就做出決定比較容易,你可以在還沒進入狹小處就改變路線。背著輕量背包,讓你在行進中不時抬頭觀查變得容易很多。

事實上,雪鞋跟輕量登山鞋是很不錯的組合,你無法像硬底雪地鞋一樣踏出步階,所以會被迫多用一些細緻的技巧。要預期腳會浸濕(見技巧88),但如果你有可愛的陽光,在你一離開夏天雪泥般的雪地後,鞋子很快就會乾。

如果早上很早,雪還太硬踢不出步階,可以改走其他路線,或是先在陽光下補個眠,等到雪軟了再走。不需要在硬雪地上像子彈般滑落一大段距離,讓自己受傷。

78. 需要接駁車?用拇指就好了!

O型路線比較簡單,但是從A點走到B點會更有成就感。先把車子停在終點,這在完成路線時有很棒的激勵作用,但要有人幫忙開車才行。如果你需要城外的接送,可以先在當地的裝備店問問看看。在戶外活動發達的城鎮,通常會有固定費用的接駁服務,也可以給你停車的建議。

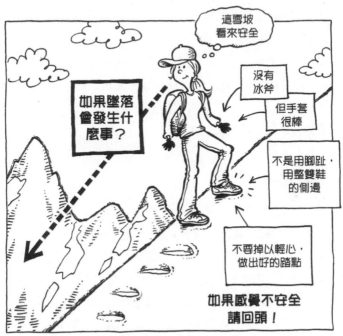

在夏天堅硬的雪地上行進

　　如果你的行程結束在 B 點，車卻放在 A 點。不用擔心，上天給了你好用的大拇指，這是讓你在長途跋涉之後，回到停車地點的方式。搭便車不需要技術或運氣；那完全跟業力有關。以下是能讓你超脫前世業力，搭到便車的技巧：先找到車子可以安全停下的地方，這可能代表你要走好一段路。一定要把太陽眼鏡拿下來。

　　如果你在一個熱門登山口，你可以走向一個陌生人，向他

要求要搭便車。只要確定他有看到你那顆非常小的背包，好讓他可以在途中稱讚你即可。

　　以我們10天的示範行程而言，你可能真的需要搭便車了。這麼長的行程顯然只會出現在鄉間，當地人應該不會因為你的風塵僕僕，還帶有一點臭味就推辭，我打賭他們會想聽聽你的探險旅程。

79. 穿輕便的健行鞋

　　這可能是你裝備清單上最重要的一項。市場上有很多高品質的鞋子，花點時間好好選擇適合行程的鞋子。

　　背得輕，就不需要高筒鞋，我更不認同傳統登山者的皮革登山靴。適合超輕量登山者的鞋子不是輕量登山鞋就是野跑鞋，最好是全合成皮，加上大量透氣網等等的快乾設計。

　　海拔高度和運動會讓腳腫脹，所以最好選擇比你平常的尺寸再大半號。這額外的空間也有助於將水泡與腳痛的可能性降到最低。

在 10 天的行程之前，先進行數次長距離的單日行程，以確
定鞋子是否合腳舒適，也要記得修剪腳趾甲。

80. 鞋帶鬆緊剛好

我看過登山的朋友一邊發牢騷，一邊用力繫緊鞋帶。我卻
偏好穿得很鬆。我喜歡不碰鞋帶便能穿脫鞋子，就像寢室的拖
鞋一般。我曾經第一天在登山口綁好鞋帶後——為了確保不會
鬆掉，我綁上三重繩結——接下來的一週行程中，我都沒有再
綁過鞋帶。

有時，如果我要攀爬陡坡，我會把鞋帶綁緊一點，在長下
坡時也會這麼做。

什麼鬆緊度最適合你的
腳？這很容易測試，只要在
走路時玩玩看不同的鞋帶鬆
緊度。我的建議：先盡可能
地鬆，走一段路之後再感覺
看看，畢竟，你隨時都可以
重新綁緊一點。

鬆鬆的鞋子結合超級薄
的襪子，你不必煩惱腳的問
題了。

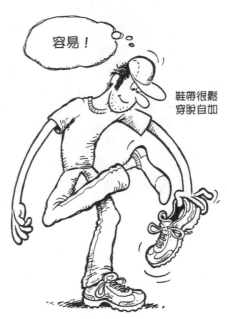

彈性萊卡布綁腿
www.dirtygirlgaiters.com

標準版魔鬼氈短綁腿

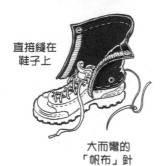

直接縫在
鞋子上

大而彎的
「帆布」針

81. 需要綁腿嗎？

超輕量登山者不一定需要。然而，小石頭和塵土會跑進鞋子裡，所以綁腿還是有其功能。記住：你的腳非常重要。

你需要的不過是個輕、透氣，可以包覆腳踝的東西。市場上有許多低筒綁腿，似乎都有魔鬼氈和細繩，不需要拉鍊和扣具。

有些超輕量理論家捨棄足弓下的細繩，把綁腿和鞋子縫在一起。我非常尊敬這種怪咖熱情。

超馬跑者會用萊卡布做成簡單的輕量綁腿，沒有任何細繩。除了不用綁腿之外，這些是最輕的選項（每雙31公克）。萊卡布代表了絢麗的圖樣。

82. 預防水泡

水泡非常疼痛、骯髒而且容易感染，可能會讓你的行程泡湯。它可能很快出現，所以時時注意你的腳是非常重要的。如果你很容易起水泡，你應該知道哪個位置容易出現，可以做一些預防措施。

藥房有許多水泡照護產品，包括專門的黏性繃帶、透氣

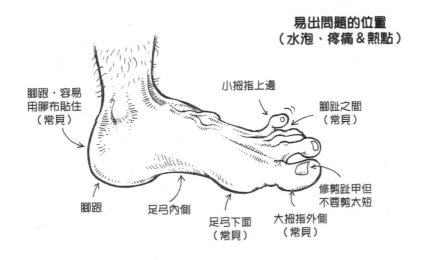

易出問題的位置
（水泡、疼痛＆熱點）

腳跟，容易
用膠布貼住
（常見）

小拇指上邊

腳趾之間
（常見）

腳跟

足弓內側

足弓下面
（常見）

大拇指外側
（常見）

修剪趾甲但
不要剪太短

膠布、軟膏，以及有趣的膠水。廣被接受的標準斜紋棉布（moleskin），或是比較厚的molefoam是針對大靴的領域，對於極輕量跑鞋比較沒效。

馬拉松社群開發出很棒的運動膠、潤膚膏及粉末，可以為腳提供滑順的保護層。它們已經跨入超輕量登山圈了（見技巧83）。

預防水泡比處置水泡容易多了。腳的摩擦很大，有些位置幾乎不可能有效地用膠布貼住，處理起來可能會很殘忍。我處理過許多水泡（有些是自己的），也學到了一些竅門。我發現當水泡還小的時候，標準的OK繃再塗上一點軟膏（有時候我用護唇膏）非常有幫助。在要貼膠布的地方塗一點安息香精油，可以讓膠布貼得比較牢靠。

足部防磨膏

我會推薦雷可貼布（Leukotape），一種人造絲提供支撐性，特別黏的氧化鋅貼布，對於水泡預防與處置都超棒。

83. 好用的水凝膠（hydrogel）

水凝膠已被證實對預防水泡非常有效。它在潮濕情況下預防「皺皮」腳的功效令人驚艷。

出發前一晚，在所有可能發生水泡的位置擦上薄薄一層，一早再塗上另一層。如果你要發揮科學家精神，可以只擦一腳，走個幾天後看看有沒有水泡產生。這很有趣，也很有參考價值。

登山時，如果你感覺到任何的熱點或是摩擦，馬上停下來處理。塗上一層水凝膠通常就能解決問題。使用這種軟膏可以大大降低水泡的發生，把膠布以及處理腳問題的需求降到最低。

如果在塗上水凝膠之後出現水泡，可能要先用肥皂洗掉膠，才能固定膠布。

在潮濕環境登山時，晚上睡覺前先在整個腳底塗上一層非常薄的水凝膠，早上起床再塗一層，可以有效降低腳皺皮發生機率（見技巧87）。

84. 升級鞋墊

鞋子附的標準鞋墊沒什麼問題。但我愛我的腳，有許多鞋

墊比標準鞋墊更好。每
間登山用品店都有許多
花俏的鞋墊，這些產品
的包裝都很藝術，但也
誇張地昂貴。有些甚至
需要認證的技師加熱並
塑形到完全合你腳。

　　雜貨店似乎更能滿足我
對鞋墊的需求，它們常常和鞋粉、水
泡墊放在同一排，都是比較便宜的鞋墊。我用的是橡膠的「果
凍」鞋墊，我發現這種奇怪的糊狀材質，對於減輕長途行走後
的腳痛非常有用。一雙大約500元，也很容易修剪。

85. 幾雙襪子？

　　這個問題永遠都會出現，也沒有正確答案。許多狂熱者會
教條式地宣稱：「一雙登山用，一雙睡覺用，就這樣！」這是
很不錯的說法，但不是規定。

　　你的腳**非常**重要，所以最好帶足快樂的腳所需要的襪子數
量，襪子其實並不重。如果你真的覺得帶它們有罪惡感，你可
以減去某樣裝備的重量讓給多帶的襪子。

　　在主流的戶外用品店裡，你可以找到多到有些荒謬、標示
為**登山者**的襪子款式。那些襪子都很厚又高筒，設計來穿在登
山靴裡面，是給傳統登山者的。超輕量登山者可以去跑鞋店，
尋找設計給馬拉松跑者的可愛短筒跑步襪。

超薄短筒內襪
每雙17公克

舒服！

我發現穿最薄的短筒跑步襪去登山完全沒問題，這些襪子才17公克！我稱呼它們為小薄襪，比厚登山襪快乾很多，我可以穿著襪子直接走過水位不高的小溪。

我會穿不同的襪子走不同的測試行程，以找出最合適的選擇。如果需要，可以帶10雙襪子去山裡，每雙都試試看。我會涉過小溪，然後繼續穿濕襪子走路，仔細斟酌並註記下來，以便做出好（極為個人的）決定。

針對比較短的行程（三天左右），帶二雙襪子就可以：一雙走路用，一雙睡覺用。若是天數比較長，我可能會再多帶一雙。加上一雙極薄襪是沒有罪惡感的墮落，因為它極輕。

86. 睡覺襪

我會帶一雙羊毛材質，厚一點也寬鬆一點，專門睡覺用的襪子。我想要讓睡袋裡的腳溫暖又乾燥，也不想要有任何壓迫感。這雙是多功能的襪子，因為我也可以穿著它來走路，特別是最後一天。

以下是我的穿襪邏輯：當我躺在睡墊上準備睡覺時，脫下小薄襪放在口袋裡，即使它們還有些濕氣。如果已經濕掉，我會放進鞋子裡。我花一點點時間檢查我的腳，查看水泡、熱點和泥沙。我會做一點清潔工作，通常就用脫下來的襪子，有時

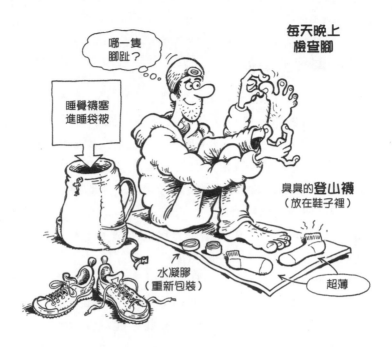

哪一隻
腳趾?

每天晚上
檢查腳

睡覺襪塞
進睡袋被

臭臭的**登山襪**
（放在鞋子裡）

水凝膠
（重新包裝）

超薄

用頭巾。如果有需要,我會用水凝膠塗抹在任何可能有摩擦徵兆的地方。我喜歡在睡前做這件事,然後穿上睡覺襪享受一夜好眠。

　　早上起床後我換回小薄襪,讓睡覺襪保持乾燥。直接把睡覺襪放在睡袋裡很好,因為這裡就是會用到襪子的地方,不會搞丟。

臭

87. 腳濕掉沒關係！

鴨子的腳時常都是濕的，牠們也沒事，一整個就是可愛！

我**不會**多帶一雙渡溪鞋，我**不會**在襪子濕掉之後把它擰乾，我**不會**赤腳渡溪，我**不會**特意去找不讓鞋子濕掉的渡溪點。（好吧！有時候我會，但我如果沒有在幾秒內發現，我會直接讓腳濕掉。）如果你是輕量化登山，你的鞋子和小薄襪都會乾得很快（見技巧85）。

如果你來到一處會弄濕鞋子的渡溪點，你大概很快就會遇上另一個，所以你得預期腳會濕掉。美好的是，一旦你把腳弄濕（就像鴨子），遇到下一條溪流就沒什麼好介意了，所有關於腳要保持乾燥的神聖道德問題都解決了。如果你知道腳會濕一整天，可以在早上先塗一層水凝膠，能幫你減輕皺皮腳的情形（見技巧83）。

背著傳統大背包跳石過溪很危險，但穿著敏捷的小鞋子，背著極輕的背包就容易多了。不過，石頭越大顆，從石頭上摔下來的後果就越嚴重。當你不確定時，就讓腳濕掉吧。

請注意，當我說渡溪，我說的不是水流湍急，失足可能會致命的情況。關於渡溪，你必須謹慎地獲取更多資訊。

88. 防寒襪（氯丁橡膠）

長時間讓腳處在潮濕狀態下是不好的，即使穿了快乾的小薄襪（見技巧85），你的腳在下雨天還是會長時間處在潮濕狀態下。若是氣候溫暖並處於行進狀態都還沒關係，一旦停下來，濕掉的腳會讓你感到很冷。當你抵達營地可以脫下濕襪子，換穿氯丁橡膠襪，會讓你的腳明顯感覺比較溫暖。

氯丁橡膠襪是漁夫和航海者在用，像防寒衣一般的海綿般材質所製，有很好的保暖及防水效果。可以直接穿，不需要內襪。你的腳可能還是濕的，但會是溫暖的濕，一雙大號的防寒襪約156公克重。防寒襪在我的阿拉斯加浸水凍原行程中很好用，那裡多雨，而且即使在晴天，腳下可能也有很多蟲，走起來就像海綿一般。你可以輕易地用防寒襪來行進，它同時也是輕量登山者在雪地行進的好選擇。

Gore-Tex和SealSkinz也 都是很棒的選項，但它們比較昂貴且會隨著時間而分解。

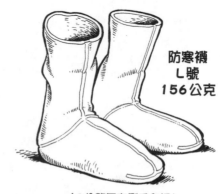

防寒襪
L號
156公克

（2公釐厚有刷毛內裡）

89. 在腳上套塑膠袋

保持腳的溫暖還有另一種選擇，就是簡單的塑膠袋。抵達營地後，把濕掉的鞋子、襪子都脫掉，穿上乾的襪子，把塑膠袋套在乾襪子的**外面**，再把鞋子穿上。這個簡單方法帶來的溫暖令人印象深刻。塑膠袋的作用基本上和防寒衣一樣，但它們輕很多也幾乎免費。

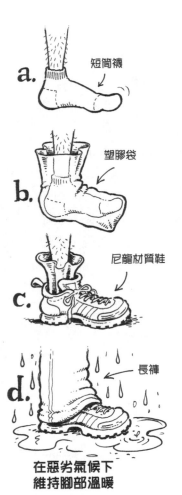

如果你在洛磯山脈北部遇上夏天的降雪，不需要夾著尾巴逃跑。你的鞋子會濕，但還是可以保持腳的溫暖。我用過塑膠袋在寒冷的雪地中待過很長的日子，它們真的讓我的腳溫暖很多。不過塑膠袋不太耐用，通常走個幾公里就會出現破洞，變成垃圾，哎！如果你預期會遇到又濕又冷的天氣，可以在裝備表加上數個塑膠袋。

我的輕量化登山經驗中，腳最冷的情況發生在八月的懷厄明州風河山脈。我們紮營在一個完美而美麗，有著很長黃色草的草原。清晨很涼爽，草上滿是露水，離開步道前進感覺像是有人把液態的氧氣噴在我的腳上。我把塑膠袋穿在腳上，它們幫了大忙。

a. 短筒襪

b. 塑膠袋

c. 尼龍材質鞋

d. 長褲

在惡劣氣候下
維持腳部溫暖

90. 外帳搭配露宿袋的快樂組合

　　當你捨棄帳篷擁抱外帳，你會跟大自然更加親密。夜晚的景致、味道和聲音會擁抱你。若想把外帳搭得漂亮，你需要一點練習，後院是完美的練習場。外帳的款式很多，我會建議你在出門遇上風雨前，先確實地練習搭設、修補並解決問題。

　　登山杖可能有助於搭設（或是必要）。先標示出營繩的所有位置，如果需要，可以用大力貼做出小環圈。

　　當你架設外帳時，把登山杖放在比你覺得需要的位置再遠一點，並且讓外帳稍微離身體一段距離。這樣，如果表布「鬆」一些或夜晚稍微下垂，你只需要將手伸出露宿袋，把登山杖的底部往身體方向移動一點，就能把外帳拉高、拉撐。

　　如果你不用登山杖，用棍子也可以，但要先在測試時找出

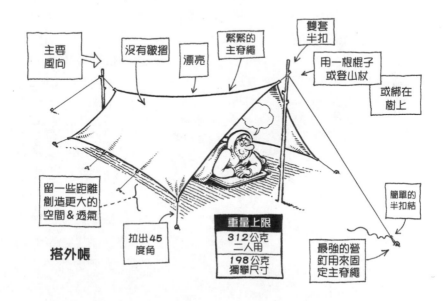

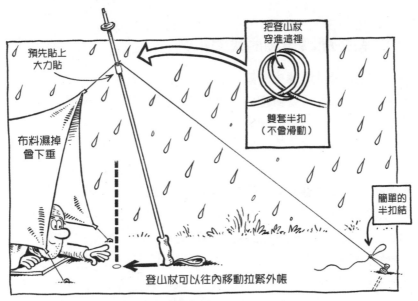

預先貼上
大力貼

把登山杖
穿進這裡

雙套半扣
（不會滑動）

布料濕掉
會下垂

簡單的
半扣結

登山杖可以往內移動拉緊外帳

拉緊外帳

長度。我需要一根到肚臍高度的棍子，尾端綁在高於我膝蓋幾公分處。很容易的。

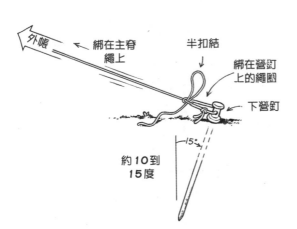

外帳　綁在主脊
繩上

半扣結

綁在營釘
上的繩圈

下營釘

約10到
15度

15°

睡外帳需要用露宿袋嗎？不見得，但二者結合很棒。我曾經在大雨中使用非常小的外帳，我很慶幸有帶露宿袋（見技巧96）。

外帳搭配露宿袋解決了許多山區過夜的問題，大多數露宿袋底

100

部都有防水,配上透氣防潑水的上層,提供野營者更多保護。

另一個選擇是省掉露宿袋的重量,改帶更大張的外帳。

91. 固定外帳

鈦營釘(每根7公克)非常輕且耐用,但很貴。標準的鋁釘重量加倍但比較便宜。此處是省錢的好地方,不用太在意增加的重量。這價錢與重量的比例似乎不值得。

有些人(像我)會帶二隻較長的營釘,用來固定並拉緊外帳的主脊繩。對我而言,鋁製的「釘子」營釘是標準配備。

在無風的夜晚,外帳側邊的營釘固定點並不那麼重要,它們並沒有承受太多支撐的作用。但在風大或風雨中要降低外帳高度時,

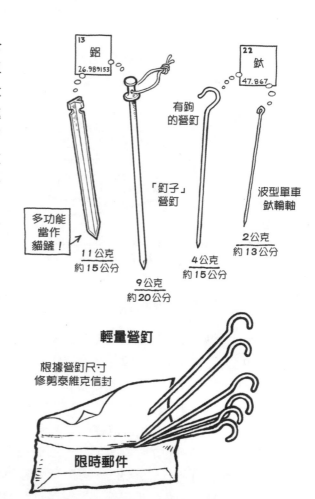

就有很大的幫助。這些側邊的固定點只需要小營釘，我用鈦輪軸做了幾根。

放任何尖銳物進背包要小心，超輕量裝備通常容易受損，你不會希望睡墊被戳一個洞。攜帶尖尖營釘的最佳工具是泰維克信封，不用買，只要從郵局的垃圾中抽出一個就好。

- 鈦營釘（每根6公克）
- 鋁營釘（每根11公克）

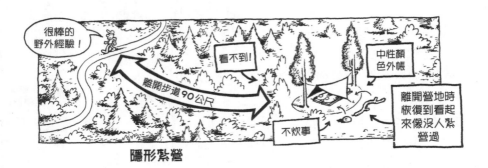

隱形紮營

92. 隱形紮營技術

你可以避開步道上現有的（經常是已經受到嚴重衝擊）營地，在離開步道、遠離其他登山者的地方過夜。輕量背包提高了你的自由度，不必應付傳統大背包的重擔了（見技巧31）。一個真正的超輕量技師已經在路上吃完晚餐，不必在營地炊事。如果你在事前多計畫一些，營地也不見得需要有活水。

隱形指的是你躲得很好，不會被任何人從步道上看到。對我而言這是非常重要的，可以享受野外的單獨感。

鞋子和背包都很輕，足以讓你輕鬆遠離步道去尋找完美的

睡覺地點。少了廚房和帳篷的需求，你需要的空間並不大（見技巧93）。

在無風、晴朗的夜晚，你不需要搭外帳。清晨離開時，請記得讓環境恢復原貌，不要影響到其他登山者的感受。關於隱形紮營更多的資訊，閱讀唐・拉迪金的《輕起來》。

93. 找到理想的過夜地點

傳統登山者不用擔心能否找到好的平坦處睡覺，他們只需要走進被嚴重衝擊的既有營地，接著（在搭起帳篷之後）打開胖胖的全身式充氣睡墊。把所有脫掉的衣物塞進收納袋當成枕頭，接著爬進強韌的睡袋裡。如果地面有點突起也不用擔心，他們可以用帳篷內多餘的裝備，例如刷毛背心來墊。

超輕量登山者則需要思考。

我的身高183公分，大約46公分寬。我只需要這麼大，即使是在我們星球上地形最崎嶇的地方，這個面積的平坦地面也不難找。這意味著你其實可以在任何地方睡覺，毋需被傳統的大帳篷限制。請注意，大部分營地都有它們的規定，出發前先搞清楚規定。紮營在遠離步道、湖泊、溪流以及其他登山者的視線，被視為是一種環境禮節（見技巧92）。

你可以用非常簡單的方式來檢查地面：躺下來，你立刻就能知道是否有突出或傾斜。我大力鼓吹這個防呆方法。如果你有夥伴，二個人要靠在一起躺下來。

如果你想要再舒適一點，找一個可以放進臀部的微微下陷處，讓疲勞的臀部被可愛的大地之母托住，就像搖籃一樣。

如果你使用很薄的睡墊，可以加一個用泡綿睡墊製成，很

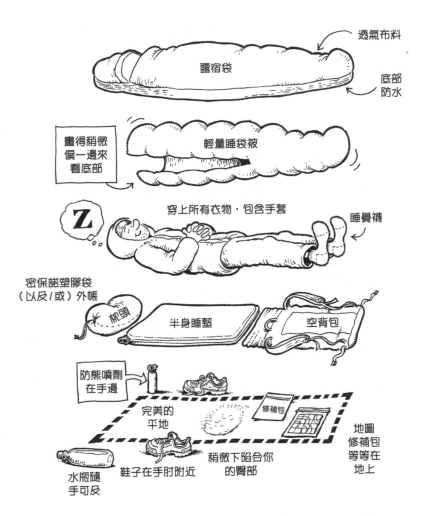

透氣布料

露宿袋

底部
防水

畫得稍微
偏一邊來
看底部

輕量睡袋被

Z

穿上所有衣物，包含手套

睡覺襪

密保諾塑膠袋
（以及/或）外帳

枕頭

半身睡墊

空背包

防熊噴劑
在手邊

完美的
平地

修補包

地圖
修補包
等等在
地上

水瓶隨
手可及

鞋子在手肘附近

稍微下陷合你
的臀部

有效率的睡眠配置

104

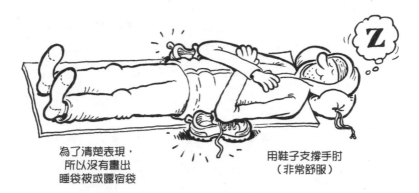

為了清楚表現，
所以沒有畫出
睡袋被或露宿袋

用鞋子支撐手肘
（非常舒服）

陽春的小甜甜圈，如果你習慣側
睡，可以把它墊在髖骨下面。

　　當你確認完平坦度沒問題
後，別急著起身，先用棍子或石
頭標示出外帳的四個角落。這樣
你站起來之後，便可以精準地搭
好外帳。

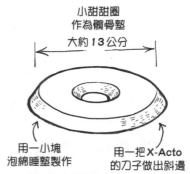

小甜甜圈
作為髖骨墊
大約13公分

用一小塊
泡綿睡墊製作

用一把X-Acto
的刀子做出斜邊

大約6公克

94. 觀察天空

　　熟悉活動地區的天氣型態當然很好，但不用到以衛星連上
中央氣象局網站。我發現其實壞天氣很少能嚇到誰，你會（大
多數）有很多線索做出相當準確的預測，即使只在一小時前。

　　我用首字母縮寫LAT來評估潛在的天氣變化，它的意思是
「觀察天空」（Look At the Sky）。你並不需要一位氣象學家才
能知道即將下雨，通常你就能分辨。這個簡單的縮寫幫我決定
是否要搭外帳。成功率很不錯，雖然有幾次我還是被淋濕了。

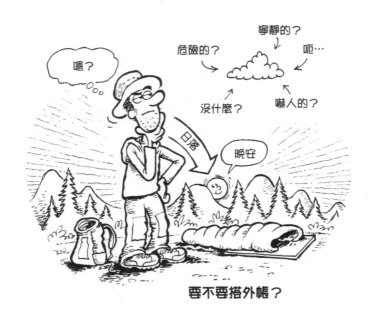

要不要搭外帳？

95. 睡在星空下

　　我經常把外帳拿來當枕頭。我會用盡所有藉口，以便睡在夜空下，我對露天而睡的喜愛已非筆墨能形容。

　　半夜下雨？**那又怎樣！**我起身打開頭燈搭起外帳，我這樣做的次數已經多到對我來說不是問題了。我甚至可以邊睡邊做這件事——好啦，是幾乎。

　　我通常會走到日落，用最後的餘暉來準備睡覺事宜。在最後數小時的路程上，我會觀察天空，思考半夜碰上壞天氣的機率（見技巧94）。如果傍晚的天氣晴朗，我當然會睡外面！

　　如果我有信心夜晚天氣良好，我會直接躺下睡覺。如果

「可能」會下雨，我會在附近找尋適合搭外帳的點，找尋可以拉起固定繩的樹。我甚至會躺下來，確認好位置，以備不時之需。這只花一點點時間，但救了我很多次。有時候（如果認為會下雨）我會先搭起外帳，但睡在旁邊。

　　如果天快亮前下雨，我可能會打包好，接著在黑暗中走一段時間。這是很美妙的經驗，日出之前的時光非常奇妙。

星光下露宿

所有墊子與保暖衣物塞到裡面

防熊噴劑在手邊

所有東西都可以放進露宿袋裡（整潔的選擇）

96. 睡袋、睡袋被和露宿袋的差別？

　　我們都知道睡袋是什麼，有些已經輕到被視為超輕量睡眠系統的一部分。最輕的睡袋款式沒有拉鍊，人必須蠕動進入睡袋，號稱和保險套一樣合身。睡袋很適合低溫環境，頭罩是很大的優點。如果你選擇用睡袋，就可以減少保暖衣物。

　　睡袋被是超輕量登山者的支柱，和睡袋不一樣，睡袋被在背部這個會被睡眠者壓扁的地方沒有任何東西。如果你半夜時常翻身，用睡袋被就會有點麻煩，它需要額外的心力來固定。

　　睡袋被加上露宿袋解決了很多在山上睡覺的困擾（見技巧90）。大多數露宿袋的底部防水，上層透氣防潑水，可以增加保暖，也有防水地布的功能，讓睡袋遠離泥沙。它同時也是睡袋被和背包裡所有保暖衣物的收納袋。

　　進出露宿袋的動作像是一隻雜耍蟲，需要不斷蠕動。我建議你，在雙腳還沒完全放妥之前，手先保持在外面，以便調整位置。

　　有些人會把睡墊放在露宿袋裡，但我發現這只有在用全身式充氣睡墊時好用，短一點的睡墊會滑動，所以我會把睡墊放在露宿袋外。

　　以示範行程而言，一顆攝氏五度的睡袋被應該沒問題。你如何衡量呢？我並沒有肯定的答案。有許多影響因素，包含衣物、外帳、睡墊、有沒有露宿袋、年紀、性別、經驗、新陳代謝、相對濕度、天氣，以及你晚餐吃了什麼。製造商的溫度標示只是大概的數字，方便你參考比較。

97. 必備睡墊

睡墊是真正的多功能裝備，它是睡眠系統的一部分，也是背包的支架（見技巧63）。

我的半身式充氣睡墊給了我一夜好眠（247公克，81公分），這個小美人的設計是從肩膀到臀部的長度。我會再搭配枕頭（見技巧100），並且把背包墊在腳下。問題是，背包裡作為支撐的墊子已經被移除，所以空背包很薄。

以下是解決方式：我把半身式充氣睡墊小心地連接一張薄（5公釐厚）的閉孔泡綿睡墊，長度是我的身高扣掉枕頭之後的長度。現在我有了一張只有389公克，幾乎全身長的睡墊。以超輕量的標準來看，這是非常重的，但多出來的保暖效果可以讓我帶輕一點的睡袋被。

睡墊是一個可以真的很輕的裝備（108公克是一個不錯的目標數字），只要你疲勞的骨頭可以忍受。用薄睡墊要能睡得

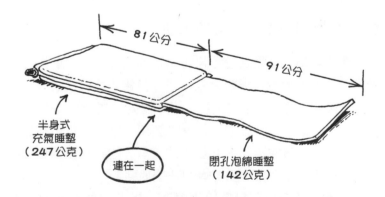

81公分

91公分

半身式
充氣睡墊
（247公克）

連在一起

閉孔泡綿睡墊
（142公克）

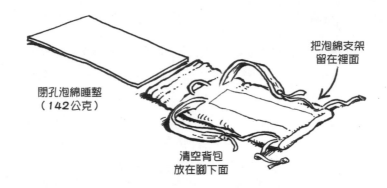

把泡綿支架
留在裡面

閉孔泡綿睡墊
（142公克）

清空背包
放在腳下面

舒適，有很大一部分要依賴找到完美的地點。

我可以捨棄舒適，捨棄充氣睡墊，只用一塊半身的閉孔泡綿睡墊。不過我還是會渴望充氣睡墊的額外享受。也就是說，比較輕的版本用在夏天。

我會攜帶睡墊修補包以防萬一。在放上睡墊之前，我也會很小心地檢查地面是否有棘刺或尖石（見技巧26）。

98. 以最少裝備達成溫暖睡眠

傳統登山者不需要思考睡得溫暖的問題，他只要用充足的裝備把自己和環境隔離起來就好了。沒錯，傳統登山者在營地的舒適感非常誘人，但在路程上並不舒適（見技巧31）。

當只有最少量的裝備，你就需要用上許多小技巧來確保一夜好眠。你應該在日落前判斷夜間天氣，如果你預期會冷，就要用最好的判斷力找一處溫暖的睡覺地點。

四周有緩丘的開闊草原很漂亮，但冷空氣容易聚集在低

處，最好選高一點的地方紮營。稍微離開開闊草地，就能確保
你在晴朗的夜晚有比較溫暖的空氣。露水會聚集在低處，特別
是如果附近有水源。睡高一點有助於避開半夜不必要的潮濕。

密林會比開闊草地溫暖，如果你預期晚上會冷，請把自
己藏進樹葉密布的地方。你所需要的不過就是一塊可以躺下的
平地。請記得，天氣清朗、乾燥的夜晚會比較冷，多雲（搭起
外帳的指標）反而比較溫暖。如果半夜覺得很冷，在睡袋被裡
做幾分鐘的腹部仰臥起坐就能明顯促進體內溫度。如果你出門
10天，只有一個寒冷的夜晚需要做些運動，那你已經做得很好
了。可是如果每晚都需要這麼做，就代表你對保暖層太吝嗇了。

更多技巧：

- 下雨怎麼辦？不要睡在會變成池塘的低處。
- 風從哪裡來？把腳對準風來的方向。
- 身體暖了再睡覺。你可能要在鑽進睡袋前，做些開合跳。
- 束好睡袋。不要等到半夜才試著束緊頭罩。
- 晚餐多吃點。新陳代謝需要卡路里。

99. 穿上所有衣物睡覺

我跟會在睡覺前脫光衣服，隔天早上再花時間把所有衣服穿回去的人爬過山，有些人還特別帶一套衣物上山！（這些特別的衣物稱為睡衣）這是傳統登山。你既然帶了保暖衣物上山，就要用上啊！穿上所有衣物睡覺你就可以帶比較輕的睡袋，同時讓保暖衣物成為睡眠系統的一部分（見技巧21）。我晚上會穿上所有衣物睡覺，是的，全部，包括頭巾、雨衣和手套。隔天早上，我不會有覺得冷的問題，我只需要起床。

我**不會**穿濕掉的裝備睡覺。如果下雨，氣溫會比無風、晴朗的夜晚高很多，所以我並不需要擔心寒冷。我會把濕裝備放在外帳下。我不會用帳內曬衣繩試著「弄乾」濕掉的衣物，因為我從經驗中知道，這樣做的效果很有限。

100. 不起眼的枕頭

我喜歡在睡覺時有枕頭，傳統登山者會拿胖胖的夾克，把它塞進某個大收納袋裡當作枕頭。如果你是真正的超輕量咖，你會帶很薄的睡袋（或睡袋被），然後穿所有的衣物睡覺，這讓你沒有剩下任何東西可以當作枕頭。

任何行程都有大約三分之一的時間躺在睡墊上，這些時間對於身體的恢復和身心狀態非常重要。如果你需要枕頭才能睡得好，就別省下它。市面上有許多很棒的登山用枕頭，但很少能夠輕到被稱為超輕量。

　　以下是最簡單也最輕的解決方式：我用數個部分充氣的密保諾小袋填滿一個非常輕的收納袋。我會對密保諾小袋吹氣，不要吹飽，部分充氣比充飽氣的效果好。我用較薄的三明治袋，不用較厚的冷凍袋。我有一個20×34公分收納袋，搭配七個小袋子。

　　最好在上山前先測試你的「枕頭」，我在多個夜晚測試了不同的小袋子。我發現，這些小袋子需要有強壯的雙重拉鍊。枕頭的總重量是51公克。把超薄的雜貨塑膠袋當收納袋可以節省更多重量。

　　其他的超輕量枕頭則視現場材料而定，我曾經用松果填滿背包，那真棒，但我能這樣做，是因為旁邊剛好有一大堆松果。把沙子放進背包也很棒，小石頭也不錯。

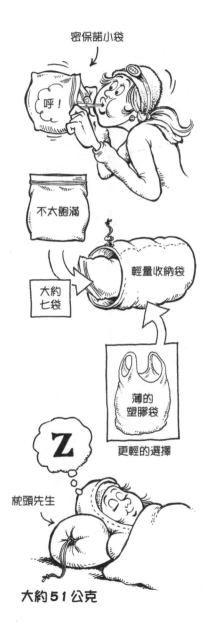

密保諾小袋

呼！

不太飽滿

大約七袋

輕量收納袋

薄的塑膠袋

更輕的選擇

Z

枕頭先生

大約51公克

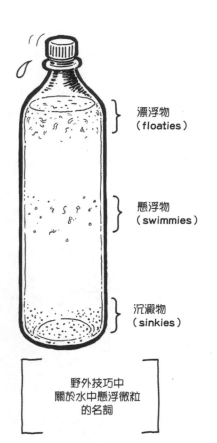

漂浮物
（floaties）

懸浮物
（swimmies）

沉澱物
（sinkies）

野外技巧中
關於水中懸浮微粒
的名詞

101. 應該背多少水？

萊恩·喬登（Ryan Jordan）是 backpackinglight.com 的幕後人物，他分享了關於水的簡單格言：「如果你抵達水源處身上還有水，你就已經犯錯了。」

這個老生常談太清楚了，根本不值得一提，除非你忽視這句話，還停留在三公升吸管水袋的年代。

我看過超輕量登山咖臭屁自己的基礎重量有多輕，卻接著把數公升的水放進背包，跨過溪溝走進山裡。沒錯，當然有些時候最好要背水，有時甚至還會需要背很多水，但要注意是否真的有必要。

如果你懂地圖，應該能夠知道水源處。如果當地環境有大量可靠的活水，有時候是可以完全不用帶水（見技巧105）。

你真正需要帶多少水？每公升的水重量是一公斤，水是最重的必需品之一。當你的身體處於運動或是在極端炎熱的天氣下，每天最少需要四公升的水。不過，我的容器僅有1.5公升的容量，除了最缺水的情況外，已經很足夠了。

　　我會玩一個遊戲：從早上起床開始一直到晚上睡覺，我會
盡可能多喝水，同時試著不要背超過半公升的水。有時候我會
作弊，拿著水瓶走路（等一下，那不是作弊，那是聰明）。

　　我用尿尿頻率來追蹤水分補充程度，我也會觀察尿的顏
色。尿液透明代表水分充足，如果呈現深黃色，意味著我該多
喝水啦。

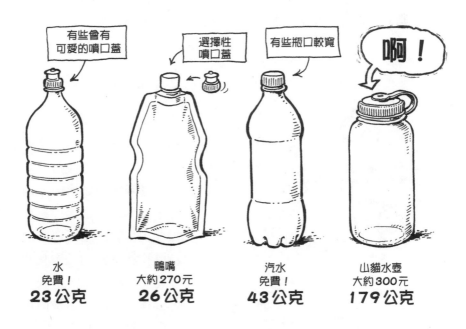

有些會有
可愛的噴口蓋

選擇性
噴口蓋

有些瓶口較寬

啊！

水
免費！
23公克

鴨嘴
大約270元
26公克

汽水
免費！
43公克

山貓水壺
大約300元
179公克

（以上容量皆為一公升）

115

102. 最輕的容器是什麼？

絕對是可以從回收桶取得、毫不起眼的塑膠瓶。這些瓶子有著令人不解的多種形狀與大小，所以讓秤來決定。

- 一公升水瓶（較薄的塑膠）重23公克
- 一公升鴨嘴獸（可折疊容器）重26公克
- 一公升汽水瓶（厚塑膠）重43公克
- 一公升山貓水壺重179公克。（啊！）

如果你需要帶很多水（見技巧111），最好的選擇是一個或數個軟軟的可折疊容器。水管和嘴咬閥並不**必要**，那些是**想要**。

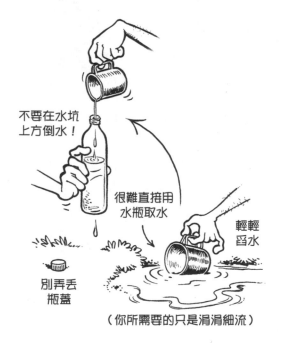

不要在水坑上方倒水！

很難直接用水瓶取水

別弄丟瓶蓋

輕輕舀水

（你所需要的只是涓涓細流）

103. 裝滿水瓶

標準汽水瓶的小瓶口幾乎不可能用來在淺淺的水池裝水，因此我帶了杯子。當我需要裝水時，用杯子舀水使整個過程輕鬆很多，我同時還可以看到漂浮物和沉澱物（還有懸浮物）。密保諾塑膠袋也是很棒的工具。這是個真正節省時間的簡單工具。

如果是非常小的水坑則需要一些技巧。水量少

很容易撈到髒水，慢慢來，要有耐心，往上游
或下游找最佳取水位置。這些水可以延續你的
生命，沒有理由因為急躁而喝下髒水（見技巧
112）。

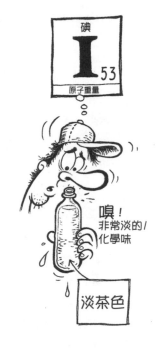

104. 需要時加些電解質

你需要持續補充鹽和鉀，讓身體能正常
運作。如果你整天都有吃東西及喝水，應該
不需要其他任何東西。但在長途登山時，你
的身體會承受額外的壓力，所以你可能會發
現電解質添加劑的好處。

現在市場上充斥著誇張的運動飲料，密
密麻麻地標示科學術語與一長串讓人頭昏的
成分表。要注意，有些粉末式添加劑其中大
部分是糖分，所以你實際上喝的是糖。

選擇時要注意包裝的重量。小提醒，一
包Emergen-C的包裝不到一公克。

淨水劑表格

品牌	形式	化學成分	味道	重量	速度	評價	整體
Aquamira	A&B 劑	二氧化氯	●●●	●●	●●●	可預先混合	●●●
Aquamira	片劑	二氧化氯	●	●●●	●	無法改變數量	●
Potable Aqua	片劑	碘	●	●	●●●	玻璃罐存放	●●

●●●＝好 ●●＝普通 ●＝爛
所有方法都非常有效，也都能存放很久。

105. 應該喝沒處理過的水嗎？

直接喝山泉水安全嗎？有時候安全。

請注意，直接生飲未處理過的水可能會有嚴重的腸胃問題。梨形鞭毛蟲症典型的徵狀與症狀是「狂拉肚子並帶著骯髒的硫磺味」，聽起來很噁心對吧！在野外，你必須能夠判斷水源是否可靠，這個關鍵能力需要結合經驗與知識。

我的夥伴菲爾總是會帶一個500c.c.的可愛果汁瓶，而且從不放進背包裡，所以不會增加背包重量。當他到達一處值得信賴的水源，他會裝滿水直接生飲，不用淨水。他不帶管子、不煮沸、不用混合化學藥劑，不花任何時間處理水。多年的野外經驗讓他在判斷水源是否安全上，已經達到大師境界了。我比菲爾小心，但我也經常直接飲用生水。

我知道，我只是建議有些時候可以直接飲用生水，就已經超出標準的登山手冊了。在一個充滿濾水器、幫浦、化學藥劑，以及用電池、奇怪的紫外線這些小玩具的世界裡，我可能已經脫離主流成為異端了。這些玩具都在做同一件事，但並非所有時候都需要。我的看法是，人類從開天闢地以來就生飲，我們繼續這麼做完全恰當。

我只生飲山泉水或是非常小的小溪溪水。我發現很多小溪很容易找到源頭，特別是在背著超輕量背包的情況下，其實不難做到。要直接生飲沒淨水過的水源時，我會先跑過下列這張簡單的檢查表。

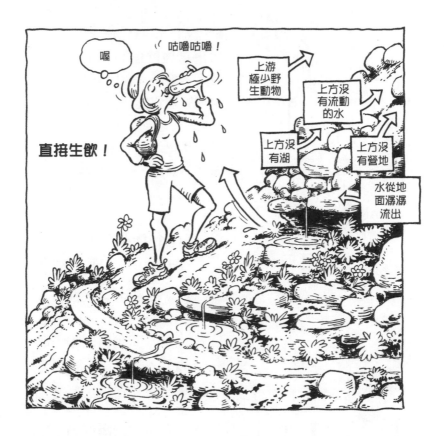

安全水源檢查表：

- 上游有沒有任何可能影響水質的因素（熱門營地、礦場、駝鹿的交配區等等）？
- 這是熱門的登山路線嗎？
- 水是從湖泊或池塘流出來的嗎？
- 上游或水源附近有任何野生動物的排遺嗎？

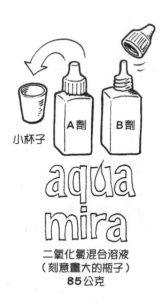

小杯子　　A劑　　B劑

aqua
mira

二氧化氯混合溶液
（刻意畫大的瓶子）
85公克

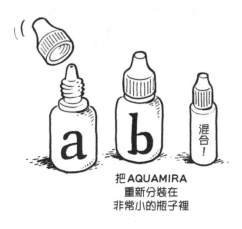

把AQUAMIRA
重新分裝在
非常小的瓶子裡

●小溪有死亡動物的屍體嗎？

如果這些問題的答案都是否定的，我大多數時候會快樂地大喝。如果我發現直接冒出地面的泉水時，我一定會把杯子盡可能放低接近水源。

我的建議：喝下**任何**水之前，小心衡量所有資訊。針對可疑的水源，我帶了Aquamira，一種氯基淨水劑。

106. 如何使用 Aquamira淨水劑？

處理可疑水源時，我偏好使用Aquamira，這是一種二氧化氯的化學淨水方式，不會留下明顯的味道。它有多年可追蹤的紀錄，還可以存放很久。基於我不知道的原因，瓶子上沒有任何地方標示它可以讓水安全飲用。它是一個非常穩定的A&B雙瓶系統，混合溶液處理水源性病原體的效果很可靠。

我推廣的系統和瓶子上所寫的說明不太一樣，以下是我的
作法：

● 我把A&B劑另外用更小的瓶子包裝，並用麥克筆標示。
● 這個系統需要準備第三個裝混合液的瓶子。我不想讓混
　合的溶液放太久，我要在它可能失去效果前就用完，所
　以選擇最小的瓶子。
● 早上開始行進前，我先混合等量的A劑與B劑。我的小
　瓶大約可以裝40滴，所以我用20滴A劑和20滴B劑。
● 我通常把混合瓶放在口袋裡，白天每一次重新裝水時就
　用來淨水，我的隊友也會用我的溶液。不需要停下來等
　待，只要滴入就可以走人。
● 我會站在謹慎的一邊，比使用說明上建議的再多等些時
　間。行進至少20分鐘後，才喝第一口水。
● 我會小心確認混合瓶裡的溶液顏色是否還是鮮黃色。如
　果出來的是透明溶液，混合溶液就失去效果了，建議統
　統擠掉重新來過。
● 溫度和日曬會對預先混合的溶液造成很大的影響。在炎
　熱的環境下，你很難控制溫度，控制日曬容易一些，只
　要把小瓶子放在背包（或口袋）裡，也不要用透明的塑
　膠瓶。

幾滴？

使用說明上說一公升的水要用A劑和B劑各七滴，也就是
每一公升的水需要總共14滴的混合溶液。在我們繼續之前，別

忘了那些使用說明是律師寫的，得把這項因素列入考慮。

我運用一點判斷力，嘗試減少用量，在可以的範圍內盡量減少用量。對於可靠的水源我完全不淨水，直接生飲，但這只是我個人的作法（見技巧15）。如果你的水源是阿拉斯加山區的冰河水，其實不怎麼需要完全遵守使用說明。但如果水是來自提頓（Teton）山區，旁邊有營地的湖水，一公升的水我會用七滴的混合溶液，大約是建議用量的一半。

如果湖邊有多個營地，我可能會多用一些。如果同一個湖邊有許多山羊的排遺，我就會完全依照使用說明用14滴。這個問題沒有標準答案，還有，假如你生病，不要告我！

事先混合的溶液能維持多久？

我無法給一個明確的答案，這得你自己判斷。如果混合溶液是鮮黃色，它就被假定為有效，但黃色會隨著時間而消失。因此我用很小的瓶子裝混合溶液，通常在24小時內用完。小瓶子就是我的簡易保險。

如果天氣很熱且艷陽高照，我在24小時之後就不會再用混合溶液。在涼爽溫和的天氣下，我覺得放三天太久，但48小時似乎還可以。

不可能真正知道混合溶液的品質，當你有疑問時，把它倒掉。如果我有一點點懷疑溶液放太久或是效果受影響，我會重新來過。

107. 不要一下雨就停下來

唉！它不像在美麗的陽光下登山那麼愉快，但可以確定的是你不會融化。有很多小技巧可以讓你在雨天保持舒適。

在雨中登山代表有二件事情正在發生：外面在下雨，你穿著令人出汗的雨衣，意味著衣服內也在下雨。所以，盡可能穿少一點，才能留有乾衣服睡覺用。

還在路上時就在腦海裡模擬外帳搭設的流程，以免實際搭設時做白工。

- 做好主要保暖層（像是羽毛衣）的防水。
- 繼續走，不要停下來休息，但在必要時放慢速度。
- 觀察你的速度，保持身體溫暖但不要流太多汗。
- 用尺寸過大的雨衣袖子蓋住手。
- 帶薄手套。它們濕掉還能保暖。
- 預期腳會濕掉。
- 不要抱怨（沒有幫助）。

一旦東西濕掉，就要把握任何休息機會把它弄乾，這個儀式被稱為乾燥派對。弄乾衣物的最佳方式就是繼續穿著它們。在雨

不能穿過灌木叢

弄乾濕掉的睡袋

停之後、太陽出來前的時間裡，我會穿著所有濕掉的裝備繼續走。我會慢慢、順順地走，把所有的拉鍊都拉開。

如果羽毛睡袋在清晨濕掉，行進時我可能會把它綁在背包頂部，要確保它被固定好。睡袋太重要了，不能因為偷懶而讓它掉到泥巴上。

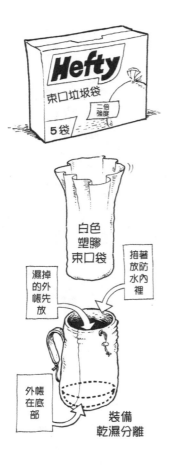

白色塑膠束口袋

撐著放防水內裡

濕掉的外帳先放

外帳在底部

裝備乾濕分離

108. 關於防水

我不使用背包套，它沒辦法真正蓋住整個背包，無法完全保護東西不濕掉。當背包掉進河裡往下游漂走，我花了一整天再度找到它時，我希望裡頭所有裝備仍是乾的。我選擇束口垃圾袋。

Hefty 束口垃圾袋
68公升
65 × 89公分／厚度2.5毫米
花費：每個袋子不到30元

這些重量級的白色束口袋是設計來裝給廚房垃圾。我不曾找到過其他更好或更輕的東西。它們是白色的，所以很容易找到深處的東西，而且夠強韌，可以重覆使用。

袋子重63公克，尺寸大到足以當背包內袋，頂部還有足夠部分

可以捲收（我稱之為可愛的象鼻），把象鼻朝下緊緊地塞進背包側邊，便能做到完全防水。我沒有備用的袋子，所以會小心避免袋子被戳破（見技巧26）。

如果外帳濕了，我會**先**把它塞進背包，接著把束口袋放在它上面。乾濕分離，所有乾的東西都在束口袋**裡面**。

雨具放頂部，在束口袋外面，如果下雨我就會穿雨衣。簡單！

109. 如何弄乾濕襪子？

厚重的傳統登山毛襪要很久才會乾，超薄的化纖短襪（見技巧85）則超快乾。你可以帶最有效率的裝備來加快濕襪乾燥過程。

我最喜歡的方式是，把

背包的防水工作

濕襪子擰乾，行進時放在口袋裡，大多數的登山褲及短褲的口袋都有網狀布料，再加上身體的體熱與行進的動作，就能有效地弄乾襪子。

有些背包有網袋，也可以用來弄乾裝備，但東西會被壓成一團，所以可能要花比較久的時間。

我看過粗心的登山者把襪子掛在背包的帶子上行進，這種方式肯定會遺失重要的裝備（見技巧27）。如果你真的要掛東西在背包上，要確認它有被固定好，最好打繩結，或是鉤好。

110. 自製雨裙

　　水滴往下，所以雨裙這個時髦裝備幾乎可以保護我的腳不被淋濕。它很透氣，我可以穿著它坐在潮濕的地上。自製雨裙非常簡單，我已經做過許多件，沒有一件超過57公克！

　　下列插畫沒有畫出縫紉機，但即使你是個平庸的裁縫（見技巧22），都很容易做出不錯的雨裙。DriDuck 和 Frogg Toggs 的雨褲都很容易用剪刀及紙膠帶改裝。

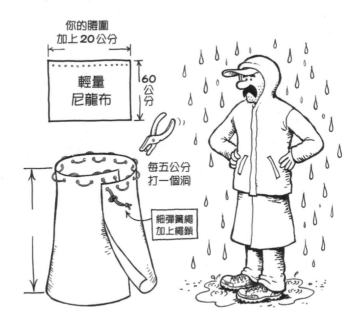

111. 沙漠行進技巧

　　沙漠感覺像是荒蕪之地，但也是個能讓你的心靈有深層感受的地方。就定義上而言，沙漠是個極度乾燥之地，多刺植物與一些蜥蜴已經演化出能應付幾乎完全缺水的能力，但我們還沒有這種能力。

　　人在炎熱沙漠環境的需求可以摘要為：水、水，還有水。如果你解決了水，其他就容易了。

　　我說過可以不要背水（見技巧101），但只適用在水源很多的地方。在沙漠地區，你會需要背很多水，多達數公升。我發現攜帶大量水的最佳超輕量工具是鴨嘴獸水袋，空的時候可以摺得很小，它的容量是三公升。

　　多少水是你真正需要的？不一定，但在炎熱天氣下，每人每天最少需要五公升。沙漠環境也是電解質補充劑真正發揮作用的地方（見技巧104）。

　　這是一個極端環境，晝夜溫差很大。別少帶禦寒衣物。

　　沙漠的清晨和傍晚極為美麗，正午則很殘忍，可以規劃在陰影下（見技巧72）午睡。

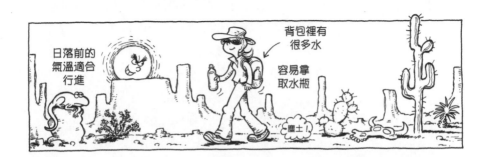

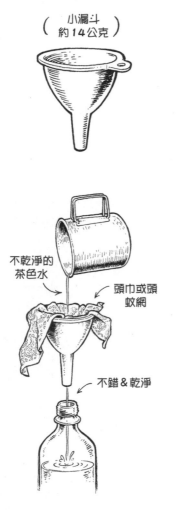

小漏斗
（約14公克）

不乾淨的
茶色水

頭巾或頭
蚊網

不錯＆乾淨

112. 盡可能利用沙漠水資源

　　沙漠還是有水，只是不多，規劃路線時記得要經過已知且可靠的水源。這些訊息都有，請在進入沙與岩的世界之前做些功課。

　　一處「可靠」的水源可能只是一個茶色的水坑，但它還是水。傳統健行者會用機械式濾水器（可能會塞住），但超輕量健行者能用其他裝備解決這個問題，例如用頭巾或是頭紋網過濾，一個簡單的廚房塑膠漏斗（14公克）可以大大幫忙。對於任何有疑慮的水，記得加入化學淨水劑（像是Aquamira）。

113. 在有熊國過夜

　　走在有熊國裡，會有許多實際的考量，然而這些簡單的技巧，不應該取代謹慎的判斷和謙卑的態度。這裡只是清楚點出有關熊與超輕量登山之間，有可能出現的問題。

　　在有熊國用比較少的裝備行走和紮營簡單多了，你比較容易離開密林，上到高處，遠離熊可能出沒的區域。高

山地區視野開闊，比較不會驚嚇到熊。

　　背著傳統大背包會有一種在結束一整天的行程之後，要好好整頓營地的需求。如果傍晚還在低處的森林裡，要往上到高處找營地會很殘忍。你可能會在體能和沉重背包的限制下，做出糟糕的決定。

　　一個非常實際的問題是，極輕快登山者可以在步道上快速移動，所以需要更高的警覺性。在有熊國森林裡的步道轉彎處快速移動，是有潛在致命

什麼？

熊大概只是要把你看（或聞）清楚

別驚慌！

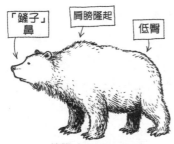

「鏟子」鼻

肩膀隆起

低臀

棕熊（*Ursus arctos*）

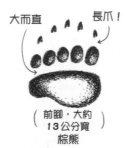

大而直

長爪！

（前腳，大約13公分寬）
棕熊

直鼻

高臀

黑熊（*Ursus americanus*）

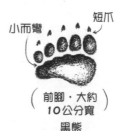

小而彎

短爪

（前腳，大約10公分寬）
黑熊

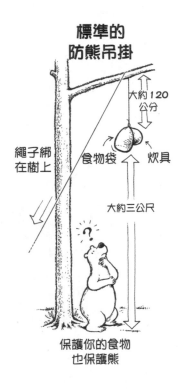

標準的防熊吊掛

大約120公分

繩子綁在樹上

食物袋　炊具

大約三公尺

?

保護你的食物也保護熊

危險的。如果驚嚇到帶小熊的母熊，你有可能在自己的血液裡喘著最後幾口氣，而熊無可避免地會死在巡山員的來福槍下。對大家都不好。

114. 夜晚把食物吊起來

熊很聰明，如果牠們把登山者和免費食物連結在一起，最終將導致可怕的結果。在某些熊很多的地區，管理單位會要求健行者使用防熊罐。這些當然**不是**超輕量的。這些規範是未受教育、粗心登山者影響其他使用者的直接結果。我們有**責任**確定自己沒有讓熊習慣人類，若是情況相反，就會出現更多教條式的規定。

超輕量的防熊吊掛包要用至少14公尺、非常強韌的細繩，不要因為減重而帶比較短的繩子，我曾經犯下這樣的錯，請相信我。

特別強韌的細繩在網路上很容易找到，像是Kevlar,Spectra和聚氨酯塗層的Dyneema，重量極輕（每15公尺遠低於85公克）。缺點是在承受重物時（像是長天數隊伍的食物），細繩會卡進樹幹。

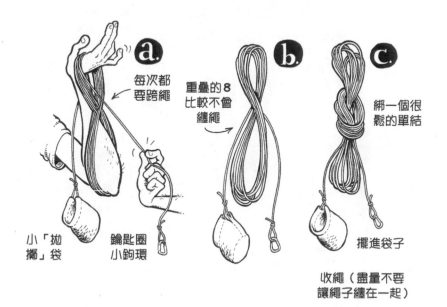

每次都要跨繩

重疊的8
比較不會
纏繩

綁一個很
鬆的單結

小「拋擲」袋　　鑰匙圈小鉤環

擺進袋子

收繩（盡量不要
讓繩子纏在一起）

典型的防熊吊掛包有：

● 14公尺繩子

● 一個特別的**拋繩袋**（網狀「蒜頭」袋很棒）

● 一個非常小的鉤環

　　基本的作法是，把拋擲袋裝滿小石頭或沙，拋過樹枝，接著把你的食物和炊具綁在一起，拉高，這樣就不會被好奇的熊拿到。也可以用一塊熱狗形狀的石頭，打上雙套結替代。

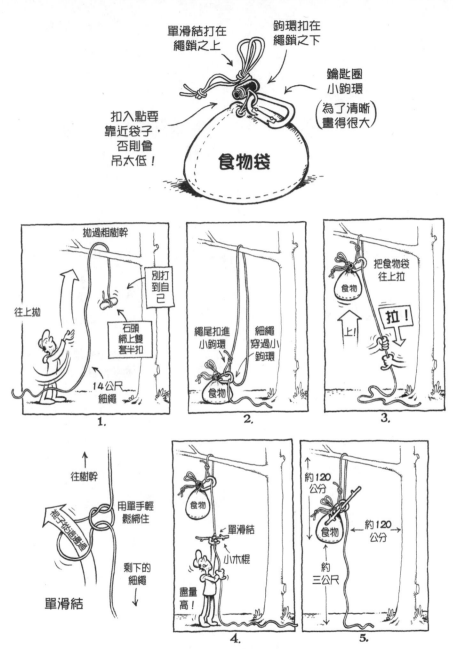

太平洋山脊步道防熊吊掛技術
（太平洋山脊步道偏好的系統）

115.隨身攜帶防熊噴罐

我有二個朋友曾經被灰熊攻擊受傷，他們的故事都令人發顫，攻擊來得非常快，根本沒有時間反應。

在山上一定要隨身攜帶防熊噴罐！把這個346公克的罐子放在容易拿取的位置。

以下是我常常看到的：在真正的有熊國，登山者把防熊噴罐扣在背包**背面**的鉤環上，或是更糟，放在背包**裡面**，導致真正需要時完全派不上用場。這東西必須在十億分之一秒內拿到！背包側袋也不是好位置。你必須確保自己幾秒內就能拿到防熊罐。罐內是強力的辣椒噴霧劑，具危險性，應該謹慎對待它。

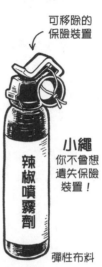

小心！

可移除的
保險裝置

辣椒噴霧劑

小繩
你不會想
遺失保險
裝置！

彈性布料

套子

繫在
腰帶上

總共
346公克

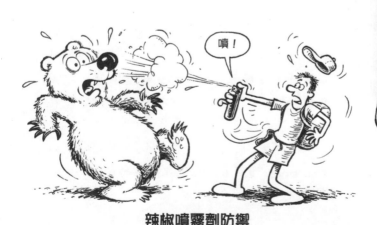

辣椒噴霧劑防禦

用雪來清潔

徒手捏壓
一團雪

擠壓

③
捏出有角的
「衛生紙」

注意
這項技巧不適用於太
冷、太乾或不黏的雪。

祝你好運！

116. 解放自己：不使用衛生紙

　　每次當我的隊友帶著衛生紙走進林子裡解放時，我都有種失望的感覺。好悲傷，那是什麼樣的山野經驗呢？人類從樹上走下來之後，就一直在林子裡大號，回顧歷史，你會發現衛生紙是非常新近的發明。

　　我們身處在馬桶很便利的社會裡，它們還都配有捲筒式衛生紙。我們毋需思考，只要辦事、擦拭和沖水就好。我們創造了非常棒的便利性，但也把我們和原本應該很簡單的戶外知識分離開來。

　　為什麼這麼多登山者如此依賴衛生紙呢？我猜他們這輩子從來沒用過捲筒式衛生紙以外的東西。或者他們唯一一次用天然擦拭材料的經驗並不好。令人哀傷的事實是：用天然材料擦屁股是一項消失的藝術。

　　太多人掩埋他們用過的衛生紙，或更糟糕的就留在原地。我們上廁所時不需要處理衛生紙，只需要沖水。令人難過的是，這轉換到野外就是不處理它，無法處理就會留在原地成為垃圾。

　　超輕量的好處？不帶衛生紙很明顯可以省下100％的重量，也從我們**認為**必要的東西中解放。

數十年來，我在山區發現用過的衛生紙數量誇張的多，真是令人噁心（見技巧44），也讓我心情沉重，厭惡人性。我會處理成堆的白色（或褐色）衛生紙，我不會逃避這種吃力不討好的活，我會把它們背下山。我不是不用衛生紙的奇怪狂熱者嗎？當然是，但這是從處理其他人的懶惰演變而來的。

如果你帶了衛生紙上山，我強烈認為它應該要被帶下山，而不是遺留在山上（留給我發現）。放進背包之前先套上三層袋子。不建議用燒的，這太常引發森林火災了。

用什麼擦？

野地有非常多很棒的擦拭材料，任何想要挖苦以天然材料當作衛生紙的登山者，會立刻提到毬果。沒錯，一想到布滿尖刺的毬果就令我屁股畏縮。毬果整體效果不好，除了非常少數的例外！如果你從花旗松（Douglas Fir）中找到一批毬果，那你就拿到貨了！

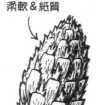

柔軟＆紙質

花旗松

雪

如果有雪，你就能擁有極乾淨的屁股！不唬爛，雪是最佳天然擦拭材料，滑順、具摩擦力、夠濕，而且是白色的！擦拭者可以準確知道有沒有清理乾淨。此外，如果有雪，通常都有**一堆**雪。

不要用手套，直接徒手捏壓出雪球。不要壓成圓形，要捏出突出處以便擦拭。

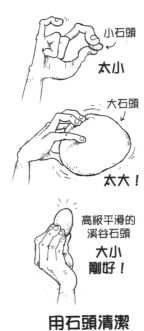

小石頭

太小

大石頭

太大！

高級平滑的
溪谷石頭

**大小
剛好！**

用石頭清潔

以下是個人心得：我會用**非常多**來擦拭，在我確定屁股非常乾淨之前絕不罷手，我鼓勵你有一樣的高標準。

溪谷的石頭

滑順且優雅，這些打磨過的美女們緊追在雪之後，排名第二。在造訪你的私人領域前，先蒐集大量的石頭。不要太大、不要太小、有點平、有點突出，而且**不圓**。再次強調，要抓一堆石頭。

葉子

大部分的葉子效果不好，通常太薄，容易撕裂。如果你真的要用葉子，最好用一小堆，你的指尖才不會在錯誤的時間刺穿葉子。我用葉脈突起的葉背當作擦拭工具時的運氣比較好。

不是所有葉子都不合格，北半球的多數地區都分布著有如黑幫一般、被稱為毛蕊花（*Verbascum thapsus*）的雜草，以及另一種非常相似的綿毛水蘇（*Stachy byzantina*）。這二種都是常見植物，其葉子像是天使的翅膀，大、厚、強壯且毛絨，令人滿意。這些植物多半成叢生長，請小心地分散蒐集，每棵植物只摘取一些葉子。不要為了乾淨的屁股，而扒光這些毛絨絨可愛植物的葉子。你不需要為了衛生而殺死任何生物！

滑順的細枝

　　有乾燥、風化的倒木會很棒。蒐集一些直徑大約2.5公分，小刺突最少的細枝。挑選最滑順、最長的一側來擦拭。

老男人的鬍鬚

　　你是否曾經驚嘆於懸掛在松樹上的亮黃色苔蘚？這東西很棒。再次強調，請分散多棵樹抓取。

草

　　一叢合適的草是很不錯的清潔工具。把草摺整齊，就等於有一把小刷子。避免拔光某一區的綠草，從一大區裡面挑取這些草。

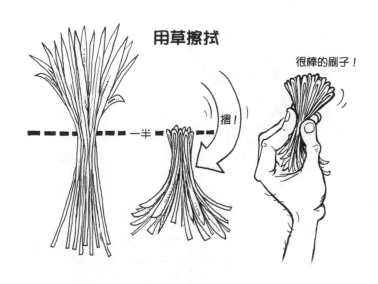

用草擦拭

一半

摺！

很棒的刷子！

尺寸要求

原因很明顯，要讓你的手遠離汙染物。不論你使用的材料為何，都要確定它大到能讓你的手指和工作區保持足夠距離。

屁股滑過一叢沾滿露珠的草

有時你會身處一叢叢看似駭人的假髮草叢中，這些通常成群出現，在一個充滿朝露的和煦早晨，沒有比這些草更棒的清潔工具。你可以坐在其中一叢上，往前滑，讓草叢幫你完成擦拭工作。如果你找到一整排這樣的草，準備迎接愉快的眼淚吧。如果是微微的下坡方向，擦拭工作會容易很多。

事前準備

在如廁警報尚未急響之前，就要花點時間尋找並蒐集擦拭

的材料。在想要上大號之前，就把口袋裝滿滑順的石頭（或是葉子、細枝等等），留意那些闊葉樹，或者是否有一片尚未融光的雪地在不遠處？

我要強調，不要直接蹲下就期待能在手臂範圍內找到完美的擦拭材料。我從經驗中知道，材料不在那裡。無須描述這令人不悅的兩難。

貓洞

你需要挖一個淺的洞，超輕量的工具是一根營釘。薄的鋼絲營釘不能挖，你需要一根堅固一點的營釘。登山杖也是好工具，只是要確認在挖的時候要握在尖端附近。其他的選項還有尖木棍或尖石頭。

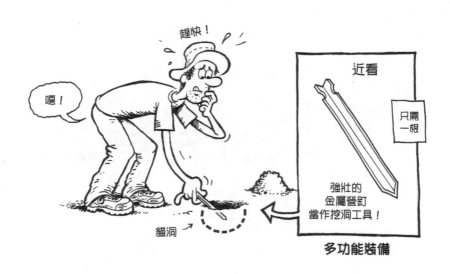

　　山林管理單位建議用鏟子挖出15~20公分深的洞，這要畫很容易（我知道，我已經畫在幾本書裡了），但實際要**挖**可能會有困難。有很多地方的地面太硬，即使用最好的金屬鏟也挖不出洞。有些地方有太多石頭（或太密集），沒辦法挖那麼深。如果無法挖得夠深，可以挖寬一點或挖出淺溝。這沒有標準答案，我的建議是，無論在什麼環境，都**盡可能做到最好**。

　　目標是讓排遺在接近表面的有機土壤中分解，微生物會做它們該做的工作，把這可疑的資產轉化為無菌的東西，很難說這過程需要花多久時間，但在富含生物的表土快得多，在地表或石頭下面則慢得多。請理解，人類排遺很有汙染水源的潛力，這個簡單的掩埋動作有其必要。

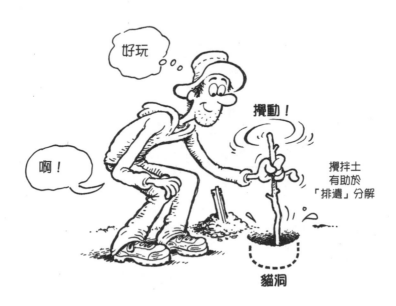

在炸彈投進洞裡之後花些時間攪拌，讓它跟土壤好好混合。沒錯，這意味著你得玩自己的便便，這個重要的攪拌步驟能大大加速分解。請用一根細枝而非營釘。

最後，把洞填好並覆蓋上能偽裝事發地點的表面。它可以讓未來的山野使用者擁有原始的視覺經驗。

如何處理使用過的材料

擦拭後你要處理這些天然衛生紙，如果你的貓洞夠深，把擦拭物放入洞中是個好方法，把洞回填就完事了。但有時候因為洞太滿（或是洞不夠深），你只能放進少數擦拭物，就必須把剩下的丟棄。四處小心觀察，尋找一個能好好放置它們的地方，避免放在其他登山者可能會經過或踏到的地點，也要思考下雨時水流的路線。大灌木叢下是個好位置。

衛生

上完廁所要洗手，這是整個過程最重要的部分。別當懶人，排遺汙染是在野外噁心、嘔吐和拉肚子的原因！

要有最高度的成功，需要請隊友幫忙。當你卸完貨回來時，請他們乾淨的手伸進背包，拿肥皂和水瓶。他們把肥皂放在你手上，再倒水，你的髒手沒有碰到任何東西。

衛生工具

我會帶肥皂和乾洗手，兩種都重新包裝進小滴瓶。這些都是野外小東西套裝包裡必要的安全裝備。我是 Dr. Bronner 肥皂

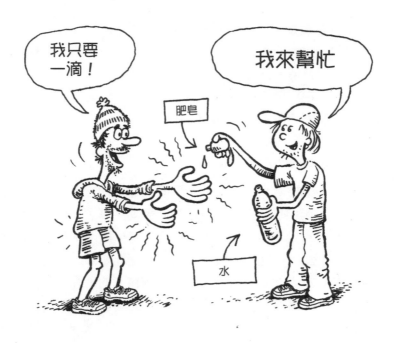

的擁護者，杏仁味是我的最愛。

需要的時間

　　在野地如廁需要不少工作，你需要蒐集擦拭材料、找到如廁位置、挖貓洞、有效擦拭、攪拌便便、回填貓洞、偽裝貓洞與洗手。每個步驟都需要確實做好。

　　如果你的夥伴說要去上廁所卻很快就回來，不要讓他們把手放進你的行動糧袋子裡！做好如廁工作至少需要10分鐘。

117. 清洗屁屁

　　一位登山夥伴曾說，「乾淨的屁股是快樂的屁！」雖是老生常談，但確實是生活忠告。

　　長天數行程中，花一點時間洗淨屁股對你的山野體驗很重要。這個微不足道的動作能讓世界成為更棒的地方。我對於教授這個有價值的技術感到驕傲，學生也能真正享受到好處。

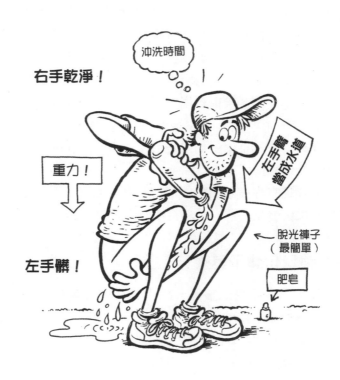

在遠離步道和活水的地方尋找如廁點，你需要至少一公升的水，以及某種清潔用品。在溫暖舒適的天氣下一切都很愉悅，脫下褲子後蹲下，盡量放低待清洗的部位，確保重力會讓所有的水落地。盡量用一隻手來完成所有的清潔工作（右手），另一隻手來做所有的汙穢工作（左手）。用右手打開瓶蓋、擠出一小滴清潔乳，左手擦拭。來吧，直接完成高品質的工作！

以下是沖洗技巧：這個沖洗動作很完美，在蹲姿時用右手把水倒在左手臂上，重力會引導水沿著手臂往下到達工作區域。另一個選擇是把水倒在脊椎基部。清洗工作結束後，把褲子拉上，接著洗手。不要偷懶，好好地搓洗雙手，清洗時手指要朝下，水、清潔乳和病菌才不會流進袖子，而是流到地上。

用清水沖洗，最後再用抗菌洗手乳。只需要一點點就大功告成啦！

在野外，我不用手帕或是毛巾清洗「隱私的」部分，因為太難完全洗乾淨了。

我知道有許多登山夥伴每次在野地如廁都用這個方法，保證你有閃閃發亮的洞──非常快樂的野營者。

118. 輕量化爐子與炊具

我試過多種登山爐具。高山瓦斯罐又重又貴，也很難回收。去漬油需要搭配又貴又重的爐子，還需要一個金屬的燃料罐。無須說明這些非超輕量的選擇。

我最愛酒精燃料，雖然與傳統登山爐相比，它煮沸水的時

間較長，但構造簡單，沒有任何會壞掉的零件，酒精可以用寶特瓶攜帶。

我說的酒精是指五金行買得到的變性酒精。作為一種燃料來源，它既便宜又簡單，但無法產出和傳統去漬油相當的熱效能。酒精爐只能在夏季使用，不要嘗試在冬季的喜馬拉雅山區使用！

有效率的酒精爐需要：

● 爐子
● 鍋子或杯子（有蓋子）
● 擋風板
● 有時需要爐架（用三根營釘可以輕易做成）

酒精爐沒有開關閥，只能讓酒精完全燒盡。你可以估算所需燃料的大概數量，大多數的爐子都很小，很難真的浪費什麼燃料。

鍋蓋是關鍵工具，但不需要用原本跟鍋子配在一起的（重）鍋蓋。你可以用錫箔或鋁箔紙當鍋蓋，再用小

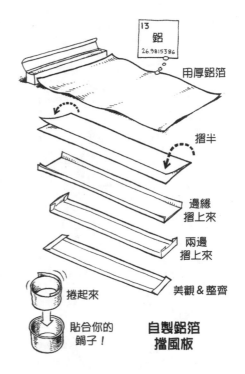

13
鋁
26.9815386

用厚鋁箔

摺半

邊緣摺上來

兩邊摺上來

美觀＆整齊

捲起來

貼合你的鍋子！

自製鋁箔擋風板

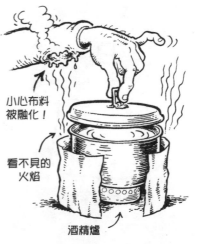

小心布料被融化！

看不見的火焰

酒精爐

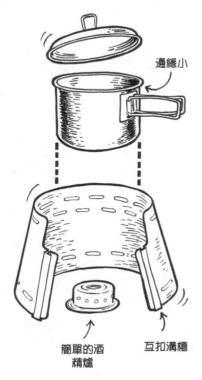

邊緣小

簡單的酒精爐　　互扣溝槽

圓錐鍋爐系統

石頭壓緊。

　　錫箔蓋子很輕，週末行程我會帶一張。但若是更長的行程，我會用真正的蓋子，它能增進炊事的效率和舒適性，讓我少帶一些燃料。

　　廚房用厚錫箔很適合拿來當作擋風板，把它捲成貼合鍋子內側的尺寸，便於攜帶。

　　如果鍋子沒有握把，你需要有個拿起鍋子並遠離火焰的工具。你可以用標準的鍋夾，重量大約28公克。有些人會戴手套直接拿，但我看過羊毛手套被燒焦，還有化纖手套被融化的！

　　酒精是幾乎沒有聲音的燃料，你可能不會注意到它已經燒完，需要添加。

　　酒精在夜晚燃燒時，會產生藍色的神祕火光，但在白天幾乎看不見。點火之後要超級小心，很容易會燒到自己或是衣物，尤其是手腕下方的布料。

　　最重要的是，一定要等到火完全熄滅才能再添加酒精，否則

會導致糟糕的結果！請務必相信我。

一個簡單的自製酒精爐用在獨攀和兩人隊伍中很棒，但如果是三人，就會發現這些小爐子的限制。以三人而言，我會推薦更強壯的瑞典 Trangia 爐。那是一個全黃銅、通過考驗的可靠設計，有點重（91公克），但可以真正產出熱能給三位飢餓的登山者。

另外一個極大化燃燒效率的，是驚人的圓錐鍋爐系統，這是一種結合了擋風板、爐架和鍋子的設計。即使在短天數行程，圓錐的重量都能很快從省下的燃料重量中補回來。高度推薦。

119. 需要多大的鍋子？

以下大概是你可以方便取用最小（又輕）的尺寸。每一種我都在獨攀和大團隊試過了。

一人：500c.c. 杯子

二人：一公升鍋子

三人：1.3公升鍋子（加上一個 Trangia 爐子）

四人：二組獨立的雙人炊事組

120. 自製酒精爐

有許多很酷的自製酒精爐設計，都是從回收筒裡取材製作的。在網路上搜尋酒精爐設計就跟挖掘兔子洞一樣，要有被大量資訊沖昏頭的準備。這邊所畫的爐子，是用貓罐頭（見技巧4）和打洞器所製作的。

獨攀時，你並不需要任何形式的爐架，小尺寸的珍喜貓

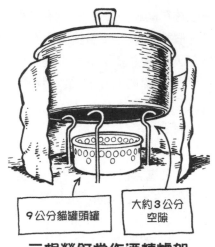

9公分貓罐頭罐 | 大約3公分空隙

三根營釘當作酒精爐架

罐頭加上一個杯子，就是簡單又高效率的炊事系統。超輕量超級巨星安德魯‧斯庫卡用背包裡的這個小美人旅行了數千公里，不需要任何其他東西。

5公分

珍喜貓罐頭（獨攀）大約32個洞

9公分

156公克貓罐頭罐
（較大的炊事鍋）
大約26個洞

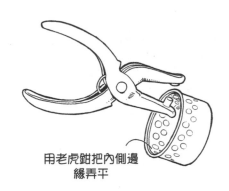

用老虎鉗把內側邊緣弄平

如果你們有二人，你會需要直徑9公分的較大罐頭，此時可以用三根營釘做出很棒且穩固的鍋架——營釘又得到多功能用途的點數！

121. 要帶多少酒精？

燃料的重量就像背包裡的其他裝備，需要仔細推敲。酒精可以存放在任何塑膠瓶裡，但要注意當瓶子裝滿時很難倒。酒精的特性跟水不一樣，它很容易滴到瓶子的下面弄濕你的手。小小的噴嘴式瓶蓋（從甜辣醬瓶偷來）是個完美的解方。

如果需要帶備用品，我會帶Esbit塊（見技巧123）。

酒精每公升約重780公克，大約是水的78%重。是消耗品。

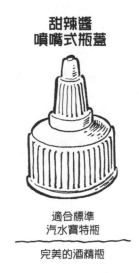

甜辣醬
噴嘴式瓶蓋

適合標準
汽水寶特瓶

完美的酒精瓶

溫暖天氣的計算：

每人每天0.06公升燃料。

0.06公升×10天＝0.6公升。

0.6公升的燃料重量約468公克。

冷天氣的計算：

每人每天0.075公升燃料
（例如阿拉斯加的夏天）。

0.075公升×10天＝0.75公升。

0.75公升的燃料重量約585公克。

122. 減低用火對環境的衝擊

酒精爐很熱，會燒焦地面，弄出一個貧瘠表土的小區塊。以下是解決方法。請特別注意，使用爐具容易引發森林火災。如果天氣超乎尋常地乾燥，或是潛在火災風險被評為高度風險時，請更加小心。

有些傳統登山者會額外帶一種裝備（通常是一片金屬），把它放在爐子下方，減輕火焰的衝擊。極輕量登山者會用腦袋，而不是多帶一項裝備。

簡單的解決方式：

● 在地面鋪上約3公分厚的礦物土（沙子或卵石），用完爐子後，再簡單地把這個小土堆分散。

● 在貧瘠、多沙的地上炊事。大河和高山環境不難發現這類地面。如果地表貧瘠就不需要擔心什麼了，我不主張直接在美國西南部沙漠的砂岩上炊事，痕跡可能會持續數十年，影響到其他人的感受。

● 如果你在多草的環境炊事，先倒一些水在地上。如果附近有水源就更簡單了。

123. 不起眼的 Esbit 塊

我喜歡這些小傢伙，它們是煮沸少量水最輕量的燃料。容易用、高效率還有點古怪，看起來很像方糖，但不要把它們放進你的茶裡！

一開始我很難抓準煮多少水要用多少顆，但它的學習曲線不難。我依然在超短行程中使用，它們也是可靠的緊急火種，

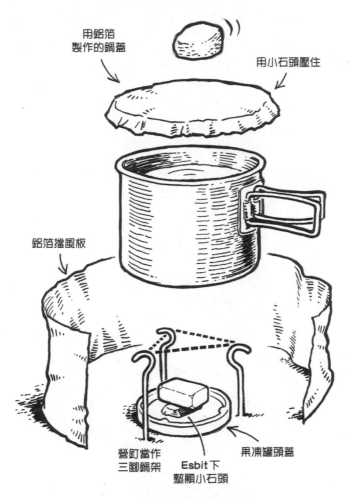

用鋁箔
製作的鍋蓋

用小石頭壓住

鋁箔擋風板

營釘當作
三腳鍋架

Esbit下
墊顆小石頭

果凍罐頭蓋

簡單的Esbit爐

缺點是有個奇怪的味道，也會讓背包染上這味道。攜帶時包三層，或是用防臭款式的密保諾袋子裝好。它們也會讓你的鍋子變黑。

- 有效成分：烏洛托品（hexamethylenetetramine）。
- 每塊重量：14公克（含包裝）。
- 燃燒溫度：大約攝氏2200度。
- 燃燒時間：大約12分鐘。
- 煮沸0.5公升的水需要一塊，耗時約7分鐘。
- 若要煮沸一公升的水，通常需要一塊半，可以用尖銳的石頭把它切成兩半。

我很臭但很可愛！

15.3公克
最輕的燃料！

124. 柴爐沒有燃料重量

有些非常酷而且完全不需要帶燃料的選擇。我曾經玩過一些很簡單的柴爐，它的缺點是花時間和煤煙。確實會增加一點麻煩，但都不是太大的問題。

要預期有個髒亂的炊事系統，帶一個塑膠袋裝鍋子和爐子會很有幫助。

如果預期會下雨，就要在下雨**之前**開始蒐集乾樹枝放進塑膠袋裡。這是簡單的解方，不要在所有東西都濕掉之後才尋找乾燥的細枝。

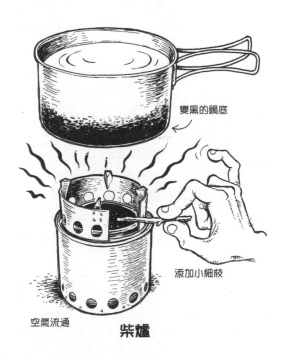

變黑的鍋底

添加小細枝

空氣流通　　**柴爐**

125. 千錘百鍊的迷你BIC打火機

　　這個可愛完美的迷你版僅5公分，重11公克，不要和標準的8公分版本搞混。它們在加油站很容易找到，不到30元。選亮色（黃色或橘色）比較不會弄丟。

　　有些人不帶打火機，因為它濕掉後就不能用。解決的方式很簡單：不要讓它濕掉！（見技巧26）事實上，它濕掉之後還**能**用，只是需要先弄乾。把濕掉的打火機倒著放進乾燥的口袋裡（如果你淋了整天雨就會比較棘手），過了一段時間，它就會變乾的。

　　最重要的是移除**保護兒童**的那片東西！這片額外的金屬讓它難以被點著，特別是在手很冷時。準備一隻尖嘴鉗並依照右頁圖示，把鉗子頂端放進出火口裡，夾住那蓋住滾筒的金屬一丁點的突出部位，用力拉出！用鉗子把剛剛改造時被**翻**起的突出點扳平。當你仔細檢視打火機之後，所有這些動作都變得合理。

126. 進階點火技巧

　　如果你要用迷你BIC點菸，要用拇指。但如果你要點酒精爐，要用**食指**。這聽起來有點蠢，但其實很有道理。如果你用拇指，手會像拳頭，很難把這團火腿形狀的肉放進爐子，可能會有東西燒起來。

　　用食指時，你的手便能側向接近，火焰也會在手指的最尖端，就能優美地完成動作。

　　以下是避免燒到手指尖的另一個技巧：在爐子填上酒精之

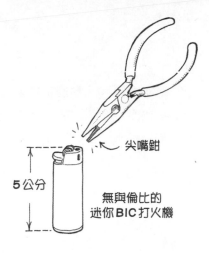

尖嘴鉗

5公分

無與倫比的
迷你BIC打火機

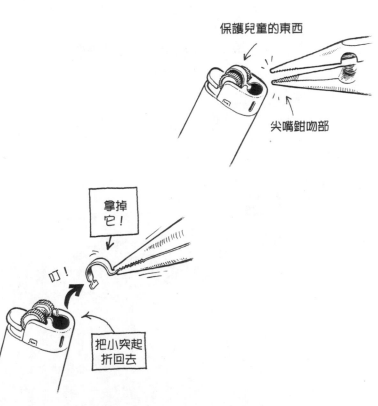

保護兒童的東西

尖嘴鉗吻部

拿掉
它！

叮！

把小突起
折回去

後，找一根長約10公分的乾燥細枝，沾點酒精後點火，再用點
燃的尖端點火。確定有火焰後把小細枝丟掉。簡單！
　　你可以用自己的指尖做同樣的事情（真的）。

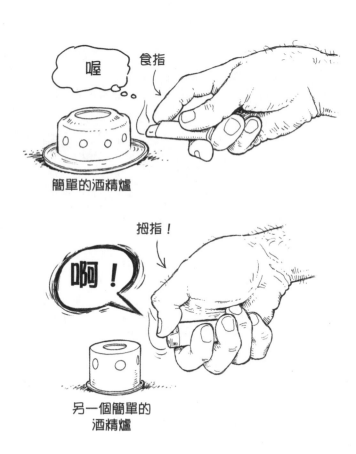

食指

喔

簡單的酒精爐

拇指！

啊！

另一個簡單的
酒精爐

127. 帶備用點火器

　　備用？要注意，這是傳統登山者的詞彙！任何時候聽到這個字，都應該要心存懷疑。但有極少數裝備，如果遺失或損壞會嚴重影響你的計畫，甚至會讓你陷入險境。點火器是非常重要的工具。

　　如果你真的帶了備用裝備，也要確定它是最輕的選項，因為你很有可能完全用不到。最輕的點火工具（也是目前最便宜的！）是裝有20根火柴的紙板火柴盒（重3公克），把它們放進小塑膠袋裡。這屬於緊急裝備。

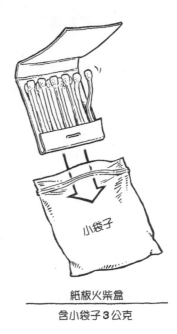

小袋子

紙板火柴盒
含小袋子3公克

　　若需要緊急升火，為了保險起見，我會用一點酒精，或者Esbit塊（見技巧123）。

128. 廚房的清潔

　　我不帶特殊刷子或泡綿清潔鍋具，也不用清潔劑，我只用手指和水。我是一位職業登山者，我受不了炊煮空間凌亂，我的炊事器材永遠都非常乾淨！

　　以下是我的清潔方式：我會額外花幾分鐘挑惕地用湯匙將食物殘渣刮乾淨，把鍋子或杯子裡的所有東西都挑出來，吃掉！到了清洗時就很輕鬆。

　　我會在遠離水源的地方清洗鍋具，以免汙染溪流或湖泊
（見技巧44），也只用手指擦洗鍋子內側，擦去最後的細小殘
餘。接著把混濁的水分散潑到地上，我不會把水全倒在一個地
方，這樣做會集中食物的氣味，吸引並慣壞動物。

　　如果鍋子有油，冰冷的山泉水和手指還是有用，但需要多
洗幾次。

　　如果有東西焦掉或是黏住，我會用沙子和水刮除。如果附
近有雪，清洗就超級簡單。

　　另外，如果你在團隊裡，只在自己的杯子裡加入油品（例
如醬料或起士），不要加在大鍋裡。就能少掉一個沾到油需要
清洗的鍋子。

手指是非常好的清潔工具

土耳其咖啡

沉澱在底
部的渣

小心：

最後一口
不要喝！

129. 土耳其與牛仔咖啡

土耳其加上牛仔風，是一個在野外泡出好咖啡的簡單方式，是超輕量的常見作法。我沒耐心，所以這套系統很適合我。

土耳其單杯

A. 用最黑和最油的咖啡豆，不是法式烘焙就是重烘焙。

B. 請專業咖啡店幫你把豆子磨到最細。研磨後的咖啡看起來應該要像巧克力蛋糕粉一樣。

C. 用兩層袋子裝咖啡，以免背包裡所有的東西都沾上咖啡味。

D. 煮沸水，倒進杯子裡。

E. 加入一匙咖啡粉到杯子，並用木棒攪拌。這樣湯匙就不會有油。

F. 等等，需要多久呢？很難說。我坐立不安又沒耐心，所以這是個難以回答的問題。就說一分鐘以內吧。

G. 喝掉。（很棒，對吧！）

H. 小心，會有一層膠黏物在杯子底部，被摯愛地稱為渣。不論它有多麼誘人都不要把渣喝掉。請相信我。

牛仔風格

如果二人共享一鍋咖啡，牛仔式不錯。

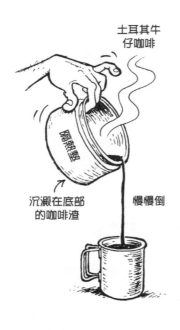

土耳其牛
仔咖啡

隔熱型

沉澱在底部
的咖啡渣

慢慢倒

跟著上述A到C的步驟。

D. 煮沸水，倒進有隔熱的鍋子裡。

E. 加入二匙咖啡粉到鍋子裡，
 用木棒攪拌。

F. 等待。等待期間可以輕輕攪
 拌，輕敲鍋子側邊讓細小的渣
 沉澱。或許丟一顆卵石進去。

G. 小心地把咖啡從鍋子倒進杯
 子，請留意那些渣。等越久，
 渣越少。好，現在可以喝了。

130. 路程上享用咖啡

很少有比在午後來些咖啡因
更令人亢奮的美好體驗了，特別
是在午睡後！（見技巧72）當鍋具都打包進背包頂部的收納袋
裡，要沖一杯熱咖啡是很容易的。

市場上有一些液態咖啡包，我推薦Java Juice。星巴克也有
稱為VIA的單杯即溶包。它們可以熱飲或冷飲。

熱天喝冰咖啡很容易。我用一小包奶粉加上少許巧克力
粉，稱為混合。我在杯子裡放一點冰水（如果我能找到冰冷的
山泉水）和混合；最後加入咖啡包。你可以先倒一匙或二匙
冰水，以免奶粉結塊。我用湯匙把這些粉末弄成混合物，再多
加一點水。如果在炎熱的夏日碰到雪地，我也會加雪進去。開
喝，享受，必要時喝第二杯。

131. 可以在野外吃得很好

有些極輕量狂會用剃刀去除已經很輕（本就應該）的背包每一條多餘的縫線，卻在行程一開始，就不知不覺把過多的食物裝進背包裡。

食物和背包裡的所有裝備一樣，都需要仔細審視。對於食物要深思熟慮，估算食物需求量是一項真正的技術，就跟搭設外帳以度過風大的夜晚一樣。

我是個好廚師，因此我不必買熟食。我有能力和熱情在野外廚房做出更好的食物。在野外用餐很快樂。

132. 計畫食物三步驟

步驟1：把所有的變數量化。

● 行程天數多長？

● 有多少隊友？

● 有什麼環境因素會影響所需要的食物？

● 什麼樣的新陳代謝因素會影響所需要的食物？

步驟2：整理出食物資料表單，並照著它執行。

步驟3：行程結束**之後**，小心檢視食物的狀況，並仔細記錄剩餘數量、喜歡或不喜歡之處，以便在下一趟行程中調整。

133. 每天需要多少食物？

所需食物以每天每人多少公克來標示。

針對溫暖天氣的行程，我以每人每天630克計算食物，對

於傳統登山者而言，這數字令人吃驚的低。對我來說（以及隊伍的需求），這個數字很完美。

衡量規劃是否得宜的最佳方式，就是在行程結束後小心檢視有多少剩餘食物。以我的經驗，每天630公克幾乎是0。

134. 食物重量與雜貨

以下都是以磅計算，一磅是16盎司，不像精巧的公制系統，這二者的轉換有點麻煩。

記得，0.1磅只有1.6盎司，比一條CLIF能量棒還輕。一條花生醬口味CLIF能量棒大約68公克。這微不足道的能量棒有250卡路里，也就是每盎司104卡，稍微低於我們每盎司125卡的目標。

68公克

- 1.0盎司＝28.35公克
- 0.1磅＝1.6盎司＝45.5公克
- 1.4磅＝22.4盎司
- 一盎司的食物＝大約125卡
- 0.1磅的食物＝大約200卡
- PPPPD＝每人每天每磅
- PPPD＝每人每天
- 行進糧＝不是正餐，不使用爐子。
- 正餐＝非零食，（大部分）需要用爐子煮的早餐或晚餐。
- 模糊因素＝做決定時避免複雜（或簡單）的數學。

135. 製作食物重量表

　　我鼓勵你用電腦做一張簡單的表單，在規劃多人的長天數行程時非常好用。

　　右邊是針對10天獨攀行程的食物表單，包括數量和品項，計算方式應該要非常簡單。針對雙人隊伍，只需要把數字加倍。每個人的食量不同，請自行更動表格中的數字。

　　如果你幫忙計劃團隊食物，我強烈建議把所有人的**總**食物量放在同**一張**表單中。如果你讓每個人自行估算糧食，就要有剩餘很多食物和一團亂的心理準備（請相信我）。

食物表單的變因：

- 每人每天公克數
- 隊伍人數
- 天數
- 每人每天正餐的重量

計算將會產生：

- 行程開始時的食物總重量
- 每天行進糧的重量

每人每天 630 公克
人數＝ 1
天數＝ 10
正餐每人每天重量 284 公克

食物表單			
類別	#	品項	公克
晚餐	1	庫斯庫斯（Couscous）	128
	2	庫斯庫斯	128
	3	米＆豆	128
	4	米＆豆	128
	5	米＆豆	128
	6	米＆豆	128
	7	義大利麵	128
	8	義大利麵	128
	9	山藥（脫水）	128
		五香橄欖油	142
		起司	128
		泰式沙爹醬	113
		乾蒜粉	57
		調味料	17
		馬鈴薯	113
早餐	1	燕麥粥	113
	2	燕麥粥	113
	3	燕麥粥	113
	4	燕麥粥	113
	5	馬鈴薯	113
	6	馬鈴薯	113
	7	馬鈴薯	113
	8	能量棒	113
	9	能量棒	113
正餐總重量			2,739

行進糧	混合堅果（a 袋）	454
	混合堅果（b 袋）	425
	超級能量膏	227
	自製能量果膠	227
	好吃的能量棒	454
	各種能量棒	454
	油炸玉米餅	454
	芒果乾	227
	鹹杏仁果	238
飲品	咖啡	227
	維生素 -C 沖劑	113
	牛奶粉	113
行進糧＆飲品總重量		3,613

全部總重量	6,352

136. 決定天數

10天的示範行程（見技巧12）需要多少食物呢？你第一天不會吃到早餐，所以第一餐不用計入食物重量，最後一天則不需要把晚餐計入。但是你第一天和最後一天會吃行進糧，所以要把這個重量計入公式中。

一趟10天的行程實際上會有九天早餐、九天晚餐，與10天的行進糧，我們把它稱作9.5天的食物。沒有一個比較好的方式來計算這半天的食物重量，所以我在計算時，會把每個晚餐與早餐之間視為一晚，也就是說，即便實際上是九個晚上，但表格上會以10天表示。

137. 行進糧v.s.正餐

行進糧是用來表示早餐與晚餐以外的所有食物，指的是行動糧、好吃的東西、餅乾、點心、爽糧和飲品。為免混淆，我在本書統一使用行進糧。

正餐指的是早餐和晚餐，包含富含熱量的起司及醬料，這些重量都算到「正餐」中。

你應該要重視行進糧而輕正餐，你很容易就會花太多時間在精心準備晚餐上，但請相信我：行進糧準備得越多，你就越快樂！

我建議你在出發之前，把所有食物擺在大桌上，一堆一堆放在一起。你要看著每一樣食物問自己，「我真的需要這個嗎？我可以用其他東西取代它嗎？我可以用行動糧來取代任何一餐正餐嗎？」

和夥伴一起檢視每一樣東西，想想你所理解的想要和需要，如果你們都不喜歡花生，那就不要帶。反之，如果你們喜歡Milky Way的巧克力棒，那就多帶幾條。

計算正餐重量

不要猜測早餐與晚餐（正餐）的重量，就不需要在山上處理廚餘。我認為自己對山區環境有責任（見技巧44），廚餘是垃圾，不能丟在草叢裡或掩埋，必須全部帶下山。因此最好吃完每一餐，這需要精確的計劃。我鼓吹的重量是很棒的起始點，秤重，再依照個人數字調整。

我們先從每人每天晚餐128公克的乾燥食物（例如庫斯庫斯）開始，再加上某種熱量43公克的醬料（或起司），合計每人每天晚餐171公克。再多就可能有廚餘，再少你可能會餓。如果是二人份的晚餐，需要256公克的乾燥食物，可以用一公升的鍋子煮。

把空氣全部擠出！

一人份晚餐

128公克

　　早餐稍微少一點，每人每天早餐113公克。以我的例子，
燕麥粥和馬鈴薯是早餐的主角。

　　每人每天1.4磅＝每天635公克的食物

　　128公克乾燥義大利麵

　　43公克醬料或起司

　　（＋）113公克早餐

　　（＝）每人每天284公克正餐

　　每人每天635公克食物

　　（－）每人每天284公克正餐

　　（＝）每人每天351公克行進糧

　　每人每天的行進糧配額是351公克，請相信這個數字。

　　根據我多年的經驗，這些數字適用於夏季的成人食量。如
果你覺得自己不適合，請自行在電子表單上修改即可。

138. 需要多少熱量？

　　每人每天2,500~3,000卡的標準算低，但很適合我們的示
範行程。當你加入更多的壓力源之後，就得調高數字（見技巧
140）。

　　均衡的飲食應該平均每28公克有125卡熱量，這只是估計
值，但可以作為糧食計劃（與食用）的參考數字。要達成每28
公克有125卡熱量，需要選擇高熱量的食物。這不是減肥，我
們的目標是每一公克的熱量極大化。

計算如下：
635 公克＝ 2,835 卡
681 公克＝ 3,040 卡
726 公克＝ 3,241 卡
772 公克＝ 3,446 卡
817 公克＝ 3,647 卡
863 公克＝ 3,853 卡
908 公克＝ 4,054 卡

139. 增加食物量的因素

天氣

食物是燃料。你消耗的能量越多，就需要越多食物。如果天氣寒冷，你只能經由運動與新陳代謝產生熱，於是需要更多熱量，意味著更多食物。當溫度下降，對食物的需求會上升。如果你打算十二月去育空地區，不要每天只帶 635 公克。

運動量

像是雪地登山活動的體能需求會需要更多食物，背著沉重的遠征背包也會需要更多食物。喜馬拉雅山區攀登者每人每天吃超過 1,135 公克，體重卻還是減輕。

路線的需要

如果你的計劃又長又難，例如嘗試串連阿帕拉契、北美分水嶺與太平洋山脊路線，你會需要更多食物。不要連續多日以

每天635公克的食物走64公里，你需要更多。當里程數增加，每天所需的食物量也跟著提高。

高代謝基準

如果你19歲，是大學美式足球攻擊鋒線球員，你的代謝需求很可能跟其他人不一樣，我會建議你提高數字。原則很簡單，如果你吃得多，就多帶。

針對這些不精確的問題有沒有準確的公式？很抱歉，沒有。這時候就需要把食物計畫、經驗以及其他因素納入考量。

140. 天數影響食物量

在長天數的行程裡，你會開始渴望食物。你的身體會調整代謝率。大約從第10天開始，每人每天的公克數會大幅增加。

第一天到第10天每人每天635公克

前幾天你的食慾可能不太好，但會隨著在野外停留的時間而改變，你會發現當你越接近第10天，對食物的需求會提高。

第10天到第20天每人每天794公克

你開始吃更多，每天結束時都感到飢餓。提高食物中脂肪和蛋白質的比例，並預期體重會減輕。

第20天到第30天每人每天908公克

加入更多的脂肪和蛋白質，這時你可能會覺得極為健康，

小心別在晚餐時把手也吃下去。對於夏季的輕量背包而言，這算是很高的食物量。我不建議再增加食物重量，除非你清楚自己的代謝需求，且預見有額外的體能消耗行程。

141. 隨天數拉長所增加的東西

如果只在野外過一或二晚，少帶幾十公克的食物沒什麼大不了。但10天就不是開玩笑的了。食物準備階段所做的決定，會大大影響你的背包重量。

635公克和726公克只差91公克，但91公克乘上10天就是910公克，幾乎是一公斤了，或是16條CLIF能量棒的重量！

每天635公克，10天的食物＝6,350公克
每天726公克，10天的食物＝7,260公克
每天817公克，10天的食物＝8,170公克
每天908公克，10天的食物＝9,080公克

上面所列10天的食物重量差異可達2,730公克，比許多超輕量登山者的基礎重量還重！

142. 均衡飲食

- 複合碳水化合物
- 簡單碳水化合物
- 蛋白質
- 脂肪

由上往下準備你的食物，蛋白質在長天數行程中可能是最難準備的，特別是素食者。我會加入健美人士使用的蛋白質

棒,作為簡單的補充方式。

　　白天行進時多吃碳水化合物,晚上多吃蛋白質及脂肪,有助於肌肉恢復和溫暖的睡眠。你不需要營養學博士學位來做出好決定。你可以輕易在表單中發現自己缺乏某樣東西(或超過太多),適時進行調整。

143. 全部裝袋

　　用密保諾小袋來裝你的食物。確認每個袋子的空氣都擠出來了,並且封好,避免因為袋子破損而損失食物。在每個袋子上寫上重量。

　　有些塑膠袋比其他袋子輕,計較塑膠袋重量絕對是怪咖(見技巧5),但包裝袋其實有重量,在長天數行程中特別明顯。每間雜貨店的貨架上都有一整列塑膠袋可以滿足你的需求,密保諾夾鏈袋是能滿足多數需求的最輕量選擇。盡量選擇最輕的塑膠袋,小尺寸特別適合用來包裝小東西,例如重新包裝Aquamira(見技巧106)。

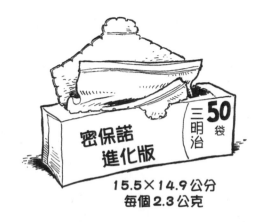

三明治尺寸進化版＝每個2.3公克，15.5×14.9公分
零食尺寸＝每個1.7公克，16.5×8.2公分
三明治尺寸＝每個2.3公克，15.5×14.9公分
儲存袋＝每個5.1公克，17.7×19.5公分
冷凍袋＝每個6.8公克，17.7×19.5公分

冷凍袋比較厚，所以比較重。有些人喜歡把沸水直接倒進裝了食物的冷凍袋裡，再用長湯匙舀出來吃。我喜歡這個想法，但我發現用過的袋子有點難處理，容易導致髒亂。尤其是在有熊國（見技巧113），我沒辦法把它們洗到夠乾淨，當作垃圾背下山。

用一般塑膠袋裝堅果這類較大的食物也很不錯。

144. 不使用爐子

我不帶爐子完成了很多短天數行程，這是很棒的解放。我一定會帶一個小鈦杯，需要時可以用來煮水，有助於管理傷害或意外。這個杯子也可以當成可愛的麥片碗，我很享受混合燕麥粥（冷食）早餐。

我會帶一大袋自製綜合果乾和堅果，還有起司、沖泡包咖啡、奶粉、一小塊粗黑麥麵包、油炸玉米餅和巧克力。

我會把奶粉、蛋白質粉、橘子口味開特力和維生素C沖劑放進500c.c.果汁瓶，加水後用力搖勻呈泡沫，再好好享用。

145. 食物吃光了怎麼辦？

那又怎樣？事實上，這會是很有價值的經驗。我有很多次在行程結束前吃光食物，多到已經記不得次數了。我學到的重要功課是，食物吃光了不要緊。它的確令人不快，但沒什麼大不了的，**繼續走就好了**！

或許我多賭了一點，但**沒什麼問題**。

有一次在阿拉斯加，我和隊友在18天遠征行程最後一天下午，共享了最後一小袋葡萄乾混馬鈴薯粉和Tamasco辣椒醬，而且是冷冰冰地吃（用冰河水泡，所以我說**冷冰冰**）。飢餓很令人吃驚，因為它是**冷冰冰**的！

如果你計畫無補給穿越格陵蘭，你就要仔細考慮食物吃光的後果，因為這會有災難性的後果。但如果你是在八月走阿帕拉契山徑的某一段，你面對的是比較不嚴重的後果。要依照情況來決定。

如果你真的吃光了食物，以下是一些應對策略：首先，**不要抱怨**！這對整隊都適用。相信我，抱怨沒有幫助。

你可以預期速度會減慢一些，但不像你所想的那麼多，也要預期身體在調節體熱上會有點困難。你的身體會很快變冷，最後就需要穿更多衣服，即使行進中也是。你睡覺時也會覺得比較冷，如果有燃料，在睡前燒一壺熱水，要確認喝下充足的水，別在已經有生理壓力之下又脫水。

最大的問題可能是心理狀態：保持樂觀會是個挑戰，因為你會暴躁，影響到注意力。請記得，在缺乏食物的挑戰之下依然表現良好，這個經驗對你會有出奇的好處。

146. 自製保溫隔熱層（Cozy）

我通常會利用廢棄的舊睡墊或反光隔熱氣泡布製作杯子和鍋子的保溫隔熱層。

它的好處：

- 省下的燃料將輕鬆抵銷本身的重量。
- 有些食物在關火之後還會在鍋裡「煮」。
- 為食物保溫。
- 保護你不被燙傷。
- 避免鍋子直接撞上你的背，攜帶時比較舒服。

標準的Cozy煮法

我在本書多數只會說明：標準的 *Cozy* 煮法。每人128公克還沒煮的晚餐，每人每餐300c.c.的水。

單鍋餐點只需要把水煮沸，再把食物倒進鍋子或杯子，接著把鍋子從爐子上移開，放進尺寸剛好的保溫隔熱層，蓋上鍋蓋後靜置約五分鐘。Cozy可以保溫並繼續水合作用。最後打開蓋子，加上大約43公克的高熱量

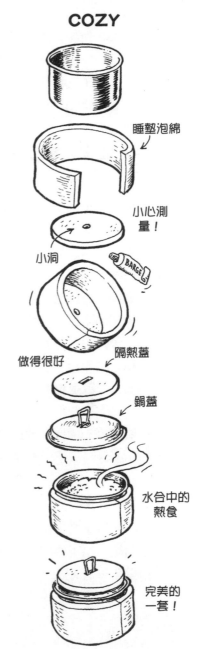

COZY

睡墊泡綿

小心測量！

小洞

BARGE

做得很好

隔熱蓋

鍋蓋

水合中的熱食

完美的一套！

添加品，例如五香橄欖油。開始享用餐點！

有些餐點需要多一點的炊煮時間，例如「速食」飯或細義大利麵，最好在爐子上多放二分鐘。若是煮飯，為了避免燒焦，你可能需要鍋夾或手套來讓鍋子稍微離開火焰幾公分。

147. 健康美味的糧食計畫

如果你下定決心要走超輕量，請把同樣的決心也用在食物準備上。**可以吃得非常好！**

我是素食者，也很努力只吃有機食物。我在懷厄明州中部的大角（Big Horn）與好友勞倫度過美麗的二週，我倆都超級熱衷在吃得好這件事！這是以超輕量的作法，用心準備健康登山食物的好機會。我們的食物著重在粗食、有機與美味上，並將乳製品或加工糖品降到最低。

勞倫和我把我們的糧食稱為絕佳的生物糧食。名稱準確但有點不夠專業，它反映了我們選擇性地把素食飲食原則中最棒的部分，放進糧食規劃。

以下每一份晚餐和早餐的食譜都是來自脫水乾燥的原料。只要把每一種原料放進大碗裡攪拌就行了，很簡單！你可以用秤和密保諾袋子分裝原料，一樣很簡單！

混合碎堅果

把等量的杏仁、腰果和葵花籽放進食物處理器，切碎成細小顆粒，但不要到粉末狀。它們可以加入不同的食譜，增加卡路里及味道。

切碎芙樂多玉米片（Fritos）

把玉米片放進食物處理器切成小塊，不要切成太細小的粉末。芙樂多玉米片每28公克有160卡熱量，可以加進不同食譜，增添口感和味道。

148. 晚餐

米飯和扁豆

標準的Cozy煮法，多在爐子上煮二分鐘。

二杯脫水米

一杯半快速混合扁豆湯包（在健康食品店可以大量購買）

半杯混合碎堅果

1/4 杯番茄粉

1/4 杯黃金葡萄乾

1/4 杯速食馬鈴薯粉

1/4 杯碎可可

一湯匙（15c.c.）咖哩粉

一茶匙（5c.c.）孜然粉

一茶匙（5c.c.）辣椒粉

半茶匙鹽

半茶匙胡椒粉

半茶匙香菜粉

豆蔻粉

和中東芝麻醬、泰式沙爹醬或五香橄欖油都很搭。

米飯和豆子

標準的 Cozy 煮法，多在爐子上煮二分鐘。

二杯脫水米

一杯半快速黑豆薄片湯包

半杯混合碎堅果

半杯碎玉米粉

1/4 杯番茄粉

一湯匙辣椒粉

一湯匙乾鷹嘴豆粉

一茶匙孜然粉

一茶匙蒜頭粉

一茶匙 Oregano

半茶匙黑糖

半茶匙鹽

半茶匙胡椒粉

和五香橄欖油與起司塊都很搭。

玉米粥 – 庫斯庫斯套餐

玉米粥是玉米製品，庫斯庫斯是中東的義大利麵。二者都很容易在健康食品店找到。

標準的 Cozy 煮法

二杯玉米粥

一杯庫斯庫斯

1/4 杯曬乾的番茄塊

半杯混合碎堅果

1/4 杯松子

1/4 杯乾鷹嘴豆粉

1/4 杯番茄粉

一茶匙乾羅勒

1/2 茶匙牛奶辣椒粉

半茶匙蒜頭粉

半茶匙洋蔥粉

鹽和胡椒各半茶匙

半茶匙牛至草香辛料（Oregano）

和義大利青醬、中東芝麻醬或五香橄欖油都很搭。

脫水蕃薯

這會讓隊友高興到流淚。在家用乾燥機製作脫水蕃薯是很棒的。有個原則，二公斤的新鮮蕃薯會變成800公克的脫水蕃薯。我用家裡的食物處理機把有機番薯切碎。

新鮮蕃薯必須先蒸過，再放進食物乾燥機脫水，否則它會變得太硬而很難享用。把蒸過的有機番薯放到乾燥機的托盤上烘乾，最後會得到脆脆且邊緣有點尖的東西，所以我用比較厚的塑膠袋包裝。

用標準的Cozy煮法，加上泰式沙爹醬，就可以開始上演烹飪秀！我把野生蔥加到美麗的蕃薯上，增添一點活力。

149. 神奇的馬鈴薯泥沖泡包

在所有長天數行程中，我都會帶一小袋馬鈴薯粉，它是真正的速食，完全不需要煮。如果你加了太多水，可以撒一點馬鈴薯薄片（potato flakes）在杯子裡攪拌（早上的燕麥粥除外），馬上就會變濃稠。當你肚子餓的時候，濃稠一點會更令人感到滿足！

如果你擔心米或豆子燒焦，可以先多加一些水，吃之前再放點馬鈴薯粉以吸收多餘水分。也不需要把煮義大利麵的水瀝乾，那澱粉水富含熱量，加點馬鈴薯粉就好了。

一袋142公克的即溶馬鈴薯粉應該夠10天行程使用，每人每天大約14.2公克。

150. 醬料

　　義大利麵需要搭配醬料，也可以補充整天行程所消耗掉的熱量。我會準備以油為主的裝瓶香料，並搭配較多的鹽、醋和辣椒，以確保它在長天數行程中不會壞掉。有了這些醬料，就可以做出讓人大快朵頤的晚餐。

　　我用每餐43公克計算，一瓶250c.c.的醬料大約重284公克，足供一人使用六餐。

泰式沙爹醬

　　二杯花生醬
　　1/4杯蘋果醋
　　1/4杯檸檬汁
　　1/4杯醬油
　　1/4植物油
　　4瓣大蒜，壓碎
　　一湯匙泰式綠咖喱醬
　　一湯匙黑糖
　　5公分大嫩薑，切碎
　　一杯椰子粉
　　一杯切碎的核桃
　　1/4杯辣醬
　　混合所有原料，多加一些花生醬和油。

中東芝麻醬

二杯芝麻醬

一杯橄欖油

2瓣蒜頭，壓碎

1/2杯檸檬汁

1/4杯鷹嘴豆泥粉（falafel powder）

一湯匙孜然

一湯匙鹽

1/2束蔥，切碎

一杯切碎的羅勒或是香菜

1/4杯切碎的葵花籽

1/3杯醋

1/3杯醬油

混合所有原料，多加一些芝麻醬和橄欖油。

義大利青醬

二杯橄欖油

一杯碎帕馬森乾酪

1/2杯碎意式羊奶酪

三杯切碎的鮮羅勒

1/4杯壓碎的大蒜

1/2杯切碎的曬乾番茄

一杯切碎的核桃

1/2杯松子

一湯匙鹽

1/2湯匙胡椒
1/2杯檸檬汁
1/4杯醋
1/4杯乾義大利香料
混合所有原料,多加一些帕馬森和橄欖油。

義大利青醬粉

你可以輕鬆地在廚房裡弄出乾的義大利青醬配方,很適合和五香橄欖油一起淋在最細的義大利麵上。每人每10天大約需要57公克。
1/2杯乾燥或顆粒帕馬森乾酪
1/2杯切碎的混合堅果
1/4杯奶粉
一尖匙大蒜粉
一尖匙羅勒粉
一茶匙牛至草香辛料
一茶匙糖
一茶匙胡椒
一茶匙糖
混合並攪拌所有原料。

五香橄欖油

你可以用下列原料輕易做出大家都滿意的味覺炸彈。
四杯橄欖油
1/2杯大蒜(這會在攪拌機裡液化)

1/4杯羅勒粉

1/4杯牛至草香辛料

一茶匙小紅辣椒

1/2茶匙鹽

1/2茶匙胡椒

把所有原料放進攪拌機打到很細很滑順，放進250c.c.水瓶裡。每人每10天大約250c.c.是個不錯的目標數量，但再多一些還是會被吃完！

油和醬料瓶

在多數戶外用品店都能找到小型山貓水壺，但它們很重！

500c.c.寶特瓶僅17公克重，符合超輕量的要求。不過如果拿來裝油，最好再套一個塑膠袋。漏油的瓶子會讓你損失慘重，特別是在有熊國。

500c.c.的鴨嘴獸（23公克）是最佳選擇。

超輕量調味料套包

裝在小小塑膠袋裡，每包一茶匙。重量：少於28公克。

● 鹽

● 胡椒

● Tony Chachere's Original Creole調味料（推薦辣胡椒粉）

● 墨西哥辣椒粉或紅辣椒粉（很辣！）

500c.c.
不值錢的水瓶
17公克

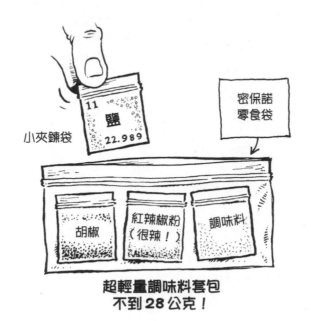

超輕量調味料套包
不到28公克！

151. 早餐

燕麥粥或穀麥片

　　不要低估燕麥粥的蛋白質，一杯半煮熟的燕麥粥有六公克的蛋白質，一顆蛋有七公克。蛋是完全蛋白質，燕麥需要其他氨基酸才能成為完全蛋白質，可以加入堅果和水果。穀麥是燕麥的代替品，好煮，好嚼，含有更高的蛋白質。

　　有些人需要多一點變化，但我可以每天都吃這個。可以直接用冷水泡，方便路上進食，也可以在寒冷的清晨煮熱來吃。

　　二杯穀麥（或燕麥片）

　　二杯碎的混合堅果

1/2 杯奶粉

1/4 杯蔓越莓果乾

1/4 杯蛋白質粉

一茶匙香草精

一茶匙杏仁精

鹽少許

碎肉桂

和超級能量膏（Super Spackle）很搭。

馬鈴薯粉

把它倒進杯裡，加上熱水。這被稱為馬鈴薯炸彈。

二杯即溶馬鈴薯粉

1/2 杯碎混合堅果

1/4 杯番茄粉

1/2 碎玉米片

1/4 杯切碎的曬乾番茄

1/4 杯鷹嘴豆泥粉

1/4 杯切碎的帕馬森乾酪

1/2 茶匙大蒜粉

1/2 茶匙洋蔥粉

鹽和胡椒各 1/2 茶匙

1/2 杯牛至草香辛料

和五香橄欖油很搭。

幾條能量棒

　　早晨醒來後想盡快出發嗎？只需要吞下一些水果乾和堅果，或幾條能量棒，就能上路。不需要點火，不需要拿湯匙，大大簡化清晨的工作。

　　如果你決定早餐不開火，要事先做好計畫，才不會偷到珍貴的「行進糧」重量。在填寫電子表單時，把能量棒加到「正餐」重量裡。

152. 行進糧

綜合乾糧

　　這是我的行進糧核心。實際上，每個登山者都是從滿滿一袋水果乾和堅果開始。我不買事先製作好的綜合乾糧，我自己準備想吃的東西，包括腰果、核桃、黃金葡萄乾、黑巧克力塊、蔓越莓以及少許鹽巴。我還沒發現更好的組合。

芙樂多玉米片

　　最低重量含有最高熱量。非常有效率。

　　芙樂多玉米片由玉米、玉米油和鹽巴製成。每28公克有160卡熱量：10公克脂肪、2公克蛋白質，還有170毫克鈉。我不是要說它

是健康食品，我要說它有很高的熱量。出門前先弄碎玉米片，至少弄碎一些，可以在背包裡省下一點空間。

品客呢？我不知道它為什麼是超輕量狂熱登山者喜愛的零食。芙樂多每28公克多提供了6.25％的熱量！

自製能量果膠

我曾經在自家廚房製作能量果膠，非常成功！我閱讀了幾個很受歡迎的耐力果膠產品的成分，發現這東西很簡單啊。

二杯糙米漿（碳水化合物）

1/4杯腰果醬（脂肪）

1/4杯蛋白質粉，香草似乎最好（蛋白質）

鹽少許（電解質）

可以加熱水稀釋。

我先把糙米漿放在桶子或是水槽裡，用很熱的水溫熱至少半小時。不用要微波爐，會有不好的氣味。糙米漿要夠稀才不會把攪拌機燒壞。

把糙米漿放進攪拌器，準備一些熱水在旁，只要加一點點水就能稀釋糙米漿。慢慢加入腰果醬和蛋白質粉。大功告成。

當我進行長天數行程，我會把能量果膠放進500c.c.的鴨嘴獸裡。在果膠還溫熱時，用漏斗裝進容器。短天數行程，我改帶運動用品店都有、馬拉松跑者用的塑膠果膠瓶。

超級能量膏

這東西富含令人驚訝的能量，只要吃一點點就能滿足。一

開始我想做出可以加進早餐燕麥粥裡的能量包，但我發現直接從瓶子享用更棒。我把它裝在500c.c.的鴨嘴獸裡，像擠牙膏般擠出來吃，連湯匙都不用。每次我從背包拿出超級能量膏，身邊就會圍繞著非常客氣、已拿好湯匙的隊友。在你的電子表單裡，每人每10天約需500c.c.。

超級能量膏

500c.c.
鴨嘴獸

一杯杏仁醬

一杯腰果醬

1/2杯龍舌蘭糖漿

1/4杯杏仁油

一湯匙香草精

一湯匙杏仁精

鹽少許

把罐子和瓶子泡在熱水裡至少半小時。這會讓之後的混合過程容易很多。

把所有原料放進一個大碗裡，運用叉子和強壯的手臂把它們混在一起。這東西很油又很稠，把它調到能夠用漏斗倒進容器的濃度。如果太濃稠，可以加一點杏仁油。

如果你沒有鴨嘴獸，可以改用500c.c.的塑膠瓶，瓶裝水的

瓶子很好用，比標準汽水寶特瓶薄一點，是很棒的擠壓瓶。

自製免烘焙美味能量棒

　　自己做能量棒並不難，美味而且便宜。

　　一杯杏仁

　　一杯腰果

　　一杯核桃

　　二杯穀麥（或燕麥片）

　　1/2 杯黃金葡萄乾

　　1/2 杯蔓越莓果乾

　　1/2 杯椰子油

　　1/2 杯糙米漿

　　1/2 杯杏仁醬

　　一杯碎椰棗

　　一湯匙香草精

　　一湯匙榛果

　　（或杏仁）精

　　1/2 杯木薯粉

　　（tapioca flour）

　　一茶匙鹽

　　把杏仁、腰果、核桃和穀麥（或燕麥）放進食物處理器，慢慢打成小顆粒，然後放進大碗，加入葡萄乾和蔓越莓果乾。

　　用小平底鍋將椰子油以文火加熱，加入糙米漿和杏仁醬，攪拌均勻，加入碎椰棗。關火，加入香草精與榛果（或杏仁）精。

　　把平底鍋裡的多油混合物放進大碗，用木湯匙攪拌直到完全均勻。加入木薯粉和鹽，用手繼續攪拌。

　　接著把它們放在烘焙用玻璃盤或是烤盤裡壓實，送進冰箱冰一小時直到變硬。

　　從冰箱拿出來，切成條狀或方塊狀。放進裝有木薯粉的大號塑膠袋，輕輕搖晃。沾了粉的能量棒就不會太油或太黏。

153. 簡單生活：最極致的登山技巧

　　登山改變了我，而超輕量登山對我的影響比登山更大。我走向野外追尋形而上的調整，精神上的更新。顯然，我無法一輩子都生活在那個世界，但我帶回了某種東西，也試著把它結合到這個世界的挑戰上。

　　以最少量裝備登山，這種簡潔與輕鬆風格是人生很寶貴的學習，其價值難以言說，卻非常真實。我過著非常簡單的生活，許多從前認為重要的東西都已不再重要，我只留下真正的必需品。

　　我希望寫出幾句智慧佳言，並用厲害的插畫表達，但是我辦不到。我所學到的太細微，也太深了。或許你可以在書的字裡行間，或插畫中，發現簡單生活的細微線索。你會意識到極輕量登山是一種有益的自覺，不只在山上，也會應用在日常生活中。它是最終極的登山技巧。

　　和平
　　麥可 C！

建議閱讀

Jardine, Ray. *Trail Life:Ray Jardine's Lightweight Backpacking*. AdventureLore Press 2009

Jordan, Ryan. *Lightweight Backpacking and Camping: A Field Guide to Wilderness Equipment, Technique, and Style.* Bear Mountain Press, 2005.

Ladigin, Don, and Mike Clelland（illustrator）. *Lighten Up! A Complete Handbook for Light and Ultralight Backpacking.* Falcon-Guides, 2005.

O'Bannon, Allen, and Mike Clelland（illustrator）. *Allen and Mike's Really Cool Backpackin' Book: Travelling & Camping Skills for a Wilderness Environment.* Falcon-Guides, 2001.

Sailer, Dave. *Fire in Your Hand: Dave's Little Guide to Ultralight Backpacking Stoves*. CreateSpace, 2008.

參考網站

www.ultralightbackpackingtips.blogspot.com
www.antigravitygear.com
www.backpackinglight.com
www.golite.com
www.gossamergear.com
www.traildesigns.com
www.zpacks.com

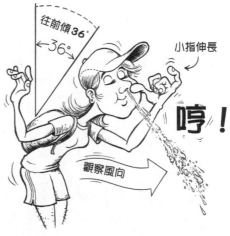

國家圖書館出版品預行編目資料

超輕量登山野營技巧：10天食物加上裝備不到12公斤！153個舒適、
安全又便宜的小訣竅 / 麥可・克萊蘭（Mike Clelland）著；林政翰譯
. -- 初版 . -- 臺北市：紅樹林文化出版：家庭傳媒城邦分公司發行，民
107.02
　面；　公分
　譯自：Ultralight Backpackin' Tips: 153 Amazing & Inexpensive Tips
　　For Extremely Lightweight Camping
　ISBN 978-986-7885-94-4（平裝）

　1. 登山 2. 露營 3. 健行

992.77　　　　　　　　　　　　　　　　　　　107000189

超輕量登山野營技巧：
10天食物加上裝備不到12公斤！153個舒適、安全又便宜的小訣竅

原 書 書 名／Ultralight Backpackin' Tips: 153 Amazing & Inexpensive Tips For Extremely Lightweight Camping
作　　　者／麥可・克萊蘭（Mike Clelland）
譯　　　者／林政翰
企 畫 選 書／辜雅穗
責 任 編 輯／辜雅穗
行 銷 業 務／陳　醇

總 編　輯／辜雅穗
總 經　理／黃淑貞
發 行　人／何飛鵬
法 律 顧 問／台英國際商務法律事務所 羅明通律師
出　　　版／紅樹林出版
　　　　　　台北市南港區昆陽街16號4樓
　　　　　　電話：(02) 2500-7008　傳真：(02) 2500-2648
發　　　行／英屬蓋曼群島商家庭傳媒股份有限公司 城邦分公司
　　　　　　台北市南港區昆陽街16號5樓
　　　　　　書虫客服服務專線：02-25007718；25007719
　　　　　　24小時傳真專線：02-25001990；25001991
　　　　　　服務時間：週一至週五上午09:30-12:00；下午13:30-17:00
　　　　　　郵撥帳號：19863813　戶名：書虫股份有限公司
　　　　　　讀者服務信箱：service@readingclub.com.tw
　　　　　　城邦讀書花園：www.cite.com.tw
香港發行所／城邦（香港）出版集團有限公司
　　　　　　香港灣仔駱克道193號東超商業中心1樓　信箱：hkcite@biznetvigator.com
　　　　　　電話：(852) 25086231　傳真：(852) 25789337
馬新發行所／城邦（馬新）出版集團 Cite (M) Sdn. Bhd.
　　　　　　41, Jalan Radin Anum, Bandar Baru Sri Petaling,
　　　　　　57000 Kuala Lumpur, Malaysia.
　　　　　　電話：(603) 90578822　傳真：(603) 90576622　信箱：cite@cite.com.my

封 面 設 計／白日設計
印　　　刷／卡樂彩色製版印刷有限公司
電 腦 排 版／極翔企業有限公司
經 銷　商／聯合發行股份有限公司
　　　　　　電話：(02)29178022　傳真：(02)29110053

■2018年（民107）2月初版
■2024年（民113）6月初版7.5刷
定價320元
版權所有，翻印必究
ISBN 978-986-7885-94-4

Printed in Taiwan

城邦讀書花園
www.cite.com.tw